U0135468

丰子恺
漫画唐诗宋词

丰子恺 绘

李晓润 评注

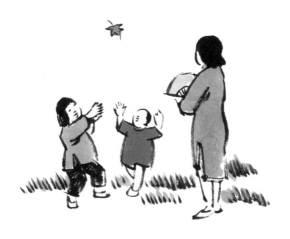

湖南文艺出版社
HUNAN LITERATURE AND ART PUBLISHING HOUSE

博集天卷
CS-BOOKY

余读古人诗，常觉其中佳句，似为现代人生写照，或竟为我代言。盖诗言情，人情千古不变；故好诗千古常新。此即所谓不朽之作也。余每遇不朽之句，讽咏之不足，辄译之为画。不问唐宋人句，概用现代表现。自以为恪尽鉴赏之责矣。

——丰子恺

《随园诗话》①（代序）

　　诗话、词话，是我近年来的床中伴侣兼旅中伴侣。它们虽然都没得坐在书架的玻璃中，只是被塞在床角里或手提箱里，但我对它们比对书架上的洋装书亲近得多；虽然都被翻破、折皱、弄脏、撕碎，个个衣衫褴褛，但我看它们正像天天见面的老朋友，大家不拘形迹了。

　　初出学校的时代，还不脱知识欲强盛的学生气。就睡之前，旅行之中，欢喜看苦重的知识书。一半，为了白天或平日不用功，有些懊丧，希望利用困在床里这一刻舒服的时光或坐在舟车中的几小时沉闷的时光来补充平日贪懒的损失。还有一半，是对未来的如意算盘：预想夜是无限制的，躺在床里可以悠悠地看许多书；旅行的时间是极冗长的，坐舟车中可以埋头地看许多书。屡次的经验，告诉我这种都是梦想。选了二三册书放在枕畔，往往看了一二页就睡着。备了好几种书在行囊里，往往回来时

――――――――

　　①此文保留了丰子恺先生所处时代的风格。

原状不动，空自拖去又拖来。

后来看穿了这一点，反动起来，就睡及出门时不带一字。躺在床里回想白天的人事，比看书自由得多。坐在舟车中看看世间相，亦比读书有意思得多。然而这反动是过激的，不能持久。躺在床里回想人事，神经衰弱起来要患失眠症；坐在舟车里看世间相，有时环境寂寥，一下子就看完，看完了一心望到，不绝地看时表，好不心焦。于是想物色一种轻松的，短小的，能引人到别一世界的读物，来作我的床中伴侣兼旅中伴侣。后来在病中看到了一部木版的《随园诗话》，爱上了它。从此以后其他的诗话、词话，就都做了我床中旅中的好伴侣。

最初认识《随园诗话》是在病中。六七年之前生伤寒病，躺在床里两三个月。十余天水浆不入口，总算过了危险期。渐渐好起来的时候，肚子非常的饿，家人讲起开包饭馆的四阿哥，我听了觉得津津有味。然而医生禁止我多吃东西，只许每天吃少量的薄粥。我以前也在病理书上看到，知道这是肠病，多吃了东西肠要破，性命交关，忍住了不吃东西。这种病真奇怪，身体瘦得如柴，浑身脱皮，而且还有热度；精神却很健全，并且旺盛。天天躺着看床顶，厌气十足，恨不得教灵魂脱离了这只坏皮囊，自去云游天涯。词人谓："重门不锁相思梦，随意绕天涯。"又云："小屏狂梦绕天涯。"做梦也许可以神游天涯；可是我清醒着，哪里去寻昼梦呢？

于是索书看。家人选一册本子最小而分量轻的书给我，使我的无力的手便于持取，这是一册木版的《随园诗话》，是父亲的遗物。我向来没有工夫去看。这时候一字一句地看下去，竟看上

了瘾，病没有好，十二本《随园诗话》统统被看完了。它那体裁，短短的，不相连络的一段一段的，最宜于给病人看，力乏时不妨少看几段；续看时不必记牢前文；随手翻开，随便看哪一节，它总是提了精神告诉你一首诗，一种欣赏，一番批评，一件韵事，或者一段艺术论。若是自己所同感的，真像得一知己，可死而无憾。若是自己所不以为然的，也可从他的话里窥察作者的心境，想象昔人的生活，得到一种兴味。但我在病中看这书，虽然轻松，总还觉得吃力。曾经想入非非：最好无线电播音中有诗话一项，使我可以闭目静卧在床中，听收音机的谈话。或者，把这册《随园诗话》用大字誊写在一条极长极长的纸条上装在床顶，两头设两个摇车，一头放，一头卷，像影戏片子一样。那时我不须举手持书，只要仰卧在床里，就有诗话一字一句地从床顶上经过，任我阅读。嫌快可以教头横头①的卷书人摇得慢些。想再看一遍时，可以教脚横头②的放书人摇回转去，从新放出来。

后来病好了，看见《随园诗话》发生好感，仿佛它曾经在我的苦难中给我不少的慰安，我对它不胜感谢。而因此引起了我爱看诗话词话的习好，又不可不感谢它。我认为这是床中旅中的好伴侣。我就睡或出门，几乎少它们不来，虽然搜罗的本子不多，而且统统已经看过。但我看这好像留声机唱片，开了一次之后，隔些时候再开一次，还是好听——或者比第一次听时兴味更好，

①头横头，意即头的一端。丰子恺先生的家乡话。
②脚横头，意即脚的一端。丰子恺先生的家乡话。

理解更深。

久不看《随园诗话》了。最近又去找木版的《随园诗话》来看，发见这里面有许多书角都折转，最初不知道这是谁的工作，有何用意。猜想大约是别人借去看，不知为什么把书角折起来。或者是小孩子们的游戏。后来看见折角很多，折印很深，而且角的大小形状皆不等。似乎这些书角已折了很久，而且是有一种用意的。仔细研究，才发见书角所指的地方，每处有我所爱读的文章或诗句。恍然忆起这是当年病中所为。当时因病床中无铅笔可作 mark（记号），每逢爱读的文、句，便折转一书角以指示之。一直折了六七年，今日重见，如寻旧欢，看到有几处，还能使我历历回忆当时病床中的心情。六七年前所爱读的，现在还是爱读，此是证明今我即是故我，未曾改变。但当展开每一个折角时，想起此书角自折下至展开之间，六七年的日月，浑如一梦，不禁感慨系之。我选过几段来抄录在这里，而把书角依旧折好，以为他日重寻旧欢之处。

"凡作诗者各有身分，亦各有心胸。毕秋帆中丞家漪香夫人有青门柳枝词云：'留得六宫眉黛好，高楼付与晓妆人。'是闺阁语。中丞和云：'莫向离亭争折取，浓阴留覆往来人。'是大臣语。严冬友侍读和云：'五里东风二里雪，一齐排着等离人。'是词客语。夫人又有句云：'天涯半是伤春客，飘泊烦他青眼看。'是慈云获物之意。张少仪观察和云：'不须看到婆娑日，已觉伤心似漠南。'则明是名场耆旧语矣。"

"王西庄光禄为人作序云：'所谓诗人者，非必其能诗也。果能胸境超脱，相对温雅，虽一字不识，真诗人矣。如其胸境龌

鹾，相对尘俗，虽终日咬文嚼字，连篇累牍，乃非诗人矣。'"

"易牙治味，不过鸡猪鱼肉；华佗用药，不过青枯漆叶。其胜人处，不求诸海外异国也。"

"如陈古说：世界大族，厦庭高堂，不得已而随意横陈，愈昭名贵。暴富儿自夸其富，非所宜设而设之，置械斋于大门，设尊罍于卧寝，徒招人笑！"

"抱韩、杜以凌人，而粗脚笨手者，谓之'权门托足'。仿王、孟以矜高，而半吞半吐者，谓之'贫贱骄人'。开口言盛唐，及好用古人韵者，谓之'木偶演戏'。故意走宋人冷径者，谓之'乞儿搬家'。好叠韵、次韵，刺刺不休者，谓之'村婆絮谈'。一字一句，自注来历者，谓之'骨董开店'。"

"酒肴百货，都存行肆中，一旦请客，不谋之行肆而谋之厨人，何也？以味非厨人不能为也；今人作诗，好填书籍，而不假炉锤，取别真味。是以行肆之物享大宾矣。"

"严冬友曰：'凡诗文好处，全在于空。譬如：一室之内，人之所游息焉。息焉者，皆空处也。若窒而塞之，虽金玉满堂，而无放此身处，又安见富贵之乐耶？钟不空则哑矣，耳不空则聋矣。'"

"田实发云：'我偶一展卷，颇似穿斋入金谷，珍宝林立，眩夺目精。时既无多，力复有限。不知当取何物，而鸡已鸣矣。'"

书角所指点的，还有写景的佳句，不胜枚举。现在选录一打在这里：

水藻半浮苔半湿，浣纱人去不多时。（默禅上人）

西下夕阳东上月，一般花影有温寒。（方子云）

旧塔未倾流水抱，孤峰欲倒乱云扶。（宋维藩）

水面星疑落，船头橹若行。（苏汝砺）

一水涨喧人语外，万山青到马蹄前。（朱子颖）

山远疑无树，湖平似不流。（宋人）

风能扶水立，云欲带山行。

斜月低于树，远山高过天。（陈翼叔）

宛如待嫁闺中女，知有团圆在后头。（方子云咏新月）

月来满地水，云起一天山。（板桥）

山远始为容，江奔地欲随。（唐人）

蝶来风有致，人去月无聊。（赵仁叔）

1935 年

目 录

二 情深缘浅

三｜陌上花开｜

丰子恺漫画唐诗宋词

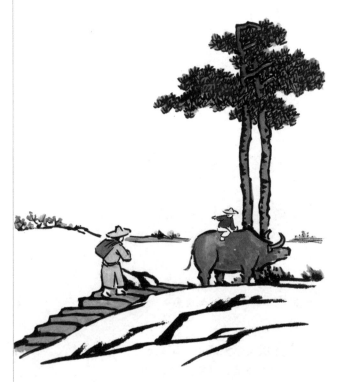

九 ──万物有灵──

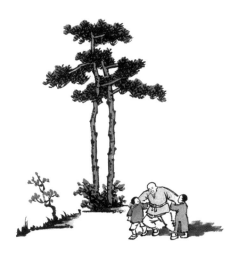

一｜童年风筝 ｜

在成长的道路上，最难忘的是童年时光。

我们曾经拥有清澈的眼神和纯真的笑容。

最喜欢听童声合唱，仿佛有天使从天而降。

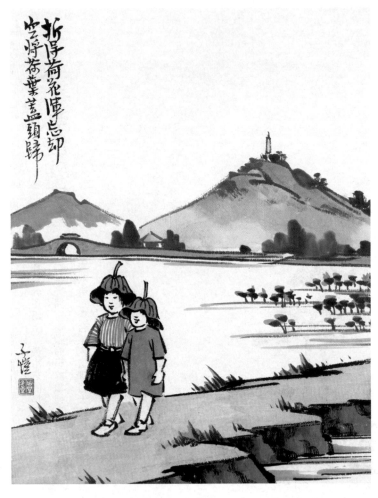

折得荷花浑忘却　空将荷叶盖头归

滕传胤 《郑锋宅神诗》

折得莲花浑忘却，空将荷叶盖头归

浦口潮来初淼漫，莲舟摇飏采花难。
春心不惬空归去，会待潮回更折看。
忽然湖上片云飞，不觉舟中雨湿衣。
折得莲花浑忘却，空将荷叶盖头归。

简评

 传说这首诗出自神仙之口。据唐朝传奇小说《广异记》记载，唐代宗大历年间，桐庐有个名叫王法智的女子，从小信奉郎子神，有一天神仙突然借王法智之口开始说话，声称他姓滕名传胤，本是京兆万年人。大历六年春天，《广异记》作者戴孚本人和左卫兵曹徐晃等人在桐庐县令郑锋家聚会，王法智当众把滕传胤召来。大家请滕传胤作诗。滕传胤脱口而出，作了这首神诗。

 唐朝传奇小说往往以真人真事为基础。戴孚是中唐著名诗人顾况的进士同年，顾况还为《广异记》写了序言，小说中提到的左卫兵曹徐晃和桐庐县令郑锋可能都实有其人。

 唐朝是我们中国人引以为傲的诗歌王朝，彩舟云淡，星河鹭起，画图难足。也有人对唐诗的无与伦比感到困惑。《广异记》的这个传说提醒我们，唐朝是个连续近三百年把写诗当作时尚的王朝，最伟大的"歌手"来自遥远的碎叶城，连鬼神都参与创作，由此可见唐诗空前绝后的主要原因不是科举考试要求写诗，不是物华天宝得天独厚，而是拥有广泛的群众基础，群贤毕至、少长咸集，千岩竞秀、万壑争流。

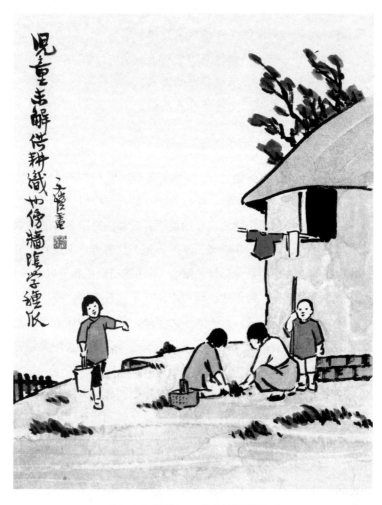

儿童未解供耕织　也傍墙阴学种瓜

范成大 《夏日田园杂兴》

童孙未解供耕织，也傍桑阴学种瓜

昼出耘田夜绩麻，村庄儿女各当家。

童孙未解供耕织，也傍桑阴学种瓜。

注 释

耘田：除去田间杂草。

绩麻：把麻搓成线。

供：从事，参与。

傍：靠近。

简 评

南宋范成大不是北宋范仲淹的后人，不过他们很相像。他们都是苏州才子，都以文学成就名垂青史；他们都是著名政治家，最高官职都是参知政事；他们都晓畅军事，都在前线指挥过百万雄师。

他们的最大区别在晚年。浊酒一杯家万里，燕然未勒归无计，范仲淹直到生命的最后一刻也没有挂冠归去。范成大虽然同样勤政爱民，但他始终没有忘记故乡门前那片横塘水，在多次向朝廷请辞之后，终于轻车简从回到姑苏城外。

范成大的《四时田园杂兴》一共有六十首，分春日、晚春、夏日、秋日、冬日五部分，每部分各十二首，这首诗是《夏日田园杂兴》中的一首。孩子们都喜欢吃瓜，所以心甘情愿帮助大人种瓜。在仲夏的月光下，他们也会带上小狗和钢叉，像少年闰土那样保卫西瓜。

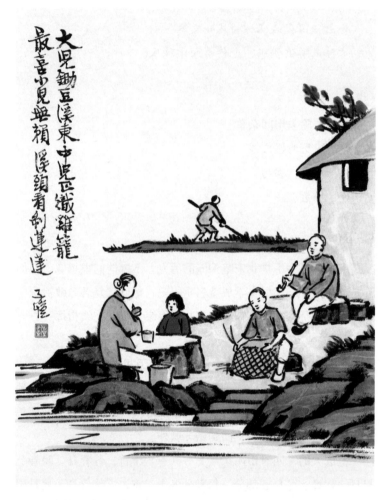

大儿锄豆溪东　中儿正织鸡笼　最喜小儿无赖　溪头看剥莲蓬

辛弃疾《清平乐·村居》

最喜小儿亡赖，溪头卧剥莲蓬

茅檐低小，溪上青青草。醉里吴音相媚好，白发谁家翁媪？

大儿锄豆溪东，中儿正织鸡笼。最喜小儿亡赖，溪头卧剥莲蓬。

注释

吴音：辛弃疾南归后定居之处（今江西上饶），属于吴方言区。

翁媪（ǎo）：老公公和老婆婆。

锄豆：锄去豆苗间杂草。

亡赖：就是"无赖"，不过用在孩子身上并无贬义，相当于顽皮、淘气。

简评

中国历史上文武双全的人很多，但是文才和武艺同样登峰造极的绝无仅有。辛弃疾文能成为豪放派领袖，武可百万军中生擒叛将如探囊取物。可是在他从北方过关斩将投奔南宋后，不思进取的南宋朝廷无意收复中原，让这位盖世英雄只好醉里挑灯看剑，梦回吹角连营。

他并没有因此放弃自己的理想，秋晚莼鲈江上，夜深儿女灯前。他选择用填词来倾诉自己的爱恨情仇，除了众里寻他千百度，他还经常去陌上村头拜访春天，看柳塘新绿却温柔，听醉里吴音相媚好。

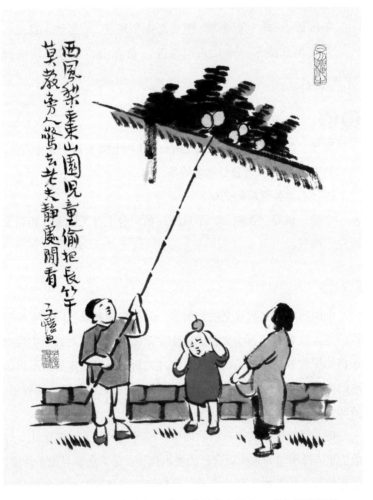

西风梨枣山园　儿童偷把长竿　莫教旁人惊去　老夫静处闲看

辛弃疾 《清平乐·检校山园书所见》

西风梨枣山园，儿童偷把长竿

连云松竹，万事从今足。挂杖东家分社肉，白酒床头初熟。

西风梨枣山园，儿童偷把长竿。莫遣旁人惊去，老夫静处闲看。

注释

社肉：祭祀土地神时献祭的肉，仪式完成后村民可以把肉带回家。

白酒：农家白酿的酒。

床：指"糟床"，一种酿酒工具。

把：手持。

简评

勇冠三军的辛弃疾投奔南宋以后，"壮声英概，懦士为之兴起，圣天子一见三叹息"。这里的"圣天子"就是宋高宗赵构。大家都以为辛弃疾注定拜将封侯，在抗金前线冲锋陷阵，朝廷却任命他为江阴签判。这是一个通常留给新科进士的低级文职。辛弃疾甚至做过主管农业的司农寺主簿。连金人后裔清圣祖康熙皇帝都认为南宋朝廷用人不当、自毁长城。

中年以后，辛弃疾长期隐居于信州（今江西上饶）城外的稼轩以及鹅湖山下的庄园。他每天在家百无聊赖，盼望有朋自远方来。听说有小朋友正在偷他家的瓜果，辛弃疾立刻赶到案发现场。不过他不是指挥大家抓贼，而是袖手旁观并拒绝别人见义勇为。孩子们的到来让他心情愉快，他本来就打算用瓜果招待。

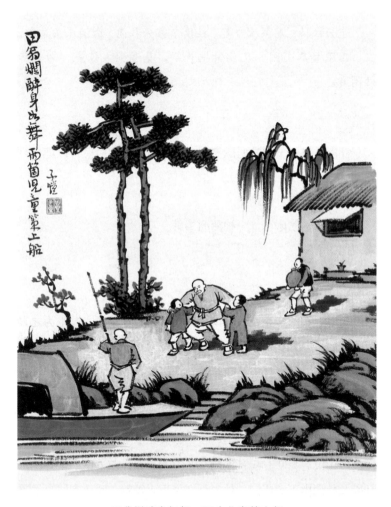

田翁烂醉身如舞　两个儿童策上船

宋伯仁 《村田乐》

打稻天如二月天，满村和气乐丰年。
田翁烂醉身如舞，两个儿童策上船。

注 释

打稻：把稻穗脱粒。

策上船：架上船。策，搀扶、架起。

简 评

丰子恺诗词漫画的一大功德，就是让我们记住了历史上一些默默无闻但清雅有趣的诗人。祖籍广平（今属河北）的宋伯仁是南宋后期的江湖诗人，他有个特点和陆游相同，那就是对梅花情有独钟，酷好画梅并写了很多题画诗。

唐朝诗人许浑住在丹阳（今属江苏），因为喜欢在诗中写水，人称"许浑千首湿"。宋伯仁客居的湖州（今属浙江）同样是水乡，读他的诗歌仿佛能看到碧波荡漾。

这首《村田乐》选取了一个水乡常见的场景，农村老人在丰年走亲访友，喝醉之后手舞足蹈，满嘴胡话。两个儿童见他已经不能行走，只好把他架上船送回家。

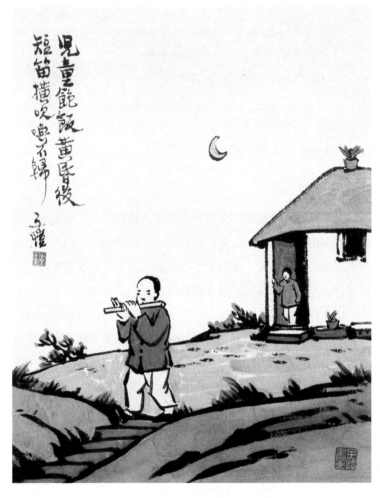

儿童饱饭黄昏后　短笛横吹唤不归

宋伯仁 《农家》

茅屋三间槿作篱，白头婆子葺冬衣。
儿童饱饭黄昏后，短笛横吹唤不归。

注释

槿作篱：密集种植的槿树可以用来作为篱笆。

葺：修补，整理。

简评

这是南宋诗人宋伯仁的另一首乡村风情诗。白头老太在夕阳下为家人缝补过冬的衣服，黑发儿童吃过晚饭后追逐打闹。大人叮嘱儿童天黑了不要走远，儿童吹着短笛假装没有听见。

现在很多农村孩子离开故乡搬到城镇，城市生活的便利让他们很难再回到农村。但是每到夜深人静，他们或许还是会想起草长莺飞的故园，想起在原野上自由奔跑的童年。

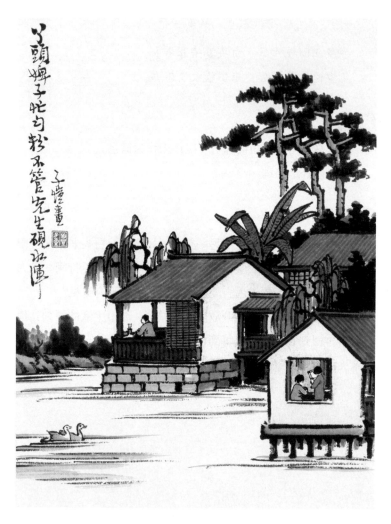

丫头婢子忙匀粉　不管先生砚水浑

刘克庄 《岁晚书事十首》

丫头婢子忙匀粉，不管先生砚水浑

日日抄书懒出门，小窗弄笔到黄昏。
丫头婢子忙匀粉，不管先生砚水浑。

简评

　　南宋词人刘克庄和刘过、刘辰翁都继承了辛弃疾的豪放词风，所以人称"辛派三刘"。苏东坡和辛弃疾的不拘小节、平易近人，对豪放词家产生了深刻影响。

　　刘克庄和家里请来帮忙的丫头婢子没有主仆之间的等级森严之感。毕竟还是孩子，她们经常无法无天，忘记自己正在打工挣钱。刘克庄想让她们磨墨洗砚，她们置之不理，只顾自己玩闹打扮。

二 情深缘浅

记得小苹初见，两重心字罗衣。

爱情是古典诗词的重要主题。

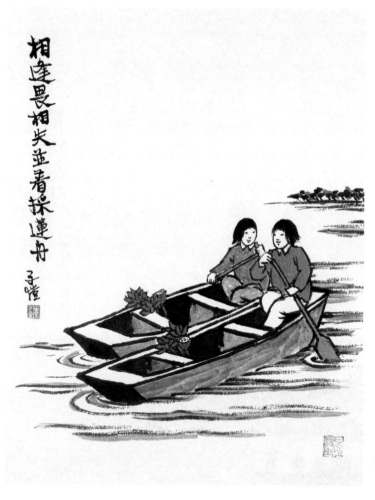

相逢畏相失　并着采莲舟

崔国辅 《采莲曲》

玉溆花争发，金塘水乱流。
相逢畏相失，并着采莲舟。

注释

玉溆：明润如玉的水边。溆，水边。

金塘：金色池塘。

相逢畏相失，并着采莲舟：相遇之后生怕再次错过对方，干脆两条小船齐头并进。

简评

《采莲曲》是乐府旧题。乐府是古代采集整理音乐的政府机构，从秦汉开始设立，后来诗人在找不到合适的诗名或者借古讽今的时候就会用乐府旧题。

南朝诗人梁简文帝萧纲、吴均，唐朝诗人王勃、贺知章、王昌龄、李白和白居易都写过《采莲曲》。这些诗人通常来自江南或去过江南，在江南的采莲舟上，他们见过"芙蓉如面柳如眉"。江南小儿女的青梅竹马让他们想起了自己的情窦初开，所以他们笔下的采莲女格外清新明媚。

崔国辅是吴郡（治今江苏苏州）人，他和贺知章都来自过去的吴越，现在的江浙，都是横跨初唐和盛唐的诗人。那时正是唐朝的光辉岁月，九天阊阖开宫殿，万国衣冠拜冕旒，所以他们都擅长描写太平时序、岁月静好。

二 情深缘浅

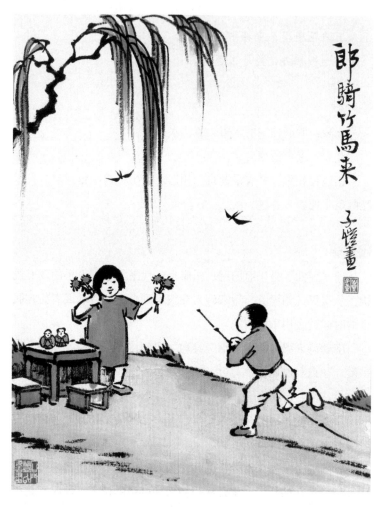

郎骑竹马来

李白 《长干行》

郎骑竹马来，绕床弄青梅

妾发初覆额，折花门前剧。
郎骑竹马来，绕床弄青梅。
同居长干里，两小无嫌猜。
十四为君妇，羞颜未尝开。
低头向暗壁，千唤不一回。
十五始展眉，愿同尘与灰。
常存抱柱信，岂上望夫台。
十六君远行，瞿塘滟滪堆。
五月不可触，猿声天上哀。
门前迟行迹，一一生绿苔。
苔深不能扫，落叶秋风早。
八月胡蝶来，双飞西园草。
感此伤妾心，坐愁红颜老。
早晚下三巴，预将书报家。
相迎不道远，直至长风沙。

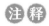 注 释

剧：玩耍。

郎骑竹马来，绕床弄青梅：小男孩骑着竹马围绕井栏奔跑，小姑娘把玩着刚从门前折回的青梅。床，水井的围栏。

两小无嫌猜：两人因为太小不知道避嫌，也不会互相猜疑防备。

抱柱信：典出《庄子·盗跖》，尾生与一女子相约于桥下，女子未到，河水暴涨，尾生守信不肯离去，抱着桥柱溺水身亡。

滟滪堆：白帝城（在今重庆）下瞿塘峡口的一块大礁石，自古以来撞毁船只无数，1958 年被炸毁清除。

五月不可触：滟滪堆在五月被江水覆盖成为暗礁，最容易造成撞船事故。

早晚下三巴：什么时候从三巴下来。早晚，即何时。三巴，指巴郡、巴东、巴西，今属四川、重庆。

长风沙：地名，在今安徽省安庆市的长江边上，距南京约七百里（三百五十千米）。

简评

刘禹锡《听旧宫人穆氏唱歌》说旧宫人"曾随织女渡天河，记得云间第一歌"。李白的《长干行》和刘禹锡的《竹枝词》，以及云南民歌《小河淌水》，也给我们一种来自云间天上的感觉。《长干行》和《竹枝词》都和长江三峡有关，很多人因此以为《小河淌水》表现的也是巴山蜀水的风花雪月，他们认为三峡的朝云暮雨更适合见证天荒地老的爱情故事，更适合见证痴男怨女的悲欢离合。

长干里是金陵城南的一条里巷，自古以来就是歌妓商人聚居地。《长干行》是南朝乐府旧题，又名《长干曲》《江南曲》。晚清学者王闿运说李白的《长干行》"明艳娇憨"。我们印象中不食人间烟火的诗仙却写出了世上最动人的情歌。

白居易 《长恨歌》

蜀江水碧蜀山青，圣主朝朝暮暮情

汉皇重色思倾国，御宇多年求不得。

杨家有女初长成，养在深闺人未识。

天生丽质难自弃，一朝选在君王侧。

回眸一笑百媚生，六宫粉黛无颜色。

春寒赐浴华清池，温泉水滑洗凝脂。

侍儿扶起娇无力，始是新承恩泽时。

云鬓花颜金步摇，芙蓉帐暖度春宵。

春宵苦短日高起，从此君王不早朝。

承欢侍宴无闲暇，春从春游夜专夜。

后宫佳丽三千人，三千宠爱在一身。

金屋妆成娇侍夜，玉楼宴罢醉和春。

姊妹弟兄皆列土，可怜光彩生门户。

遂令天下父母心，不重生男重生女。

骊宫高处入青云，仙乐风飘处处闻。

缓歌慢舞凝丝竹，尽日君王看不足。

渔阳鼙鼓动地来，惊破霓裳羽衣曲。

九重城阙烟尘生，千乘万骑西南行。

翠华摇摇行复止，西出都门百余里。

六军不发无奈何，宛转蛾眉马前死。

花钿委地无人收，翠翘金雀玉搔头。

君王掩面救不得，回看血泪相和流。

黄埃散漫风萧索，云栈萦纡登剑阁。

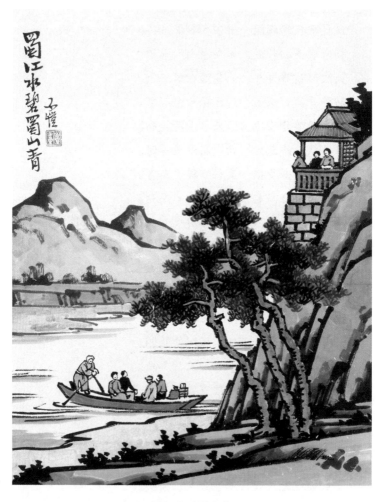

蜀江水碧蜀山青

峨嵋山下少人行，旌旗无光日色薄。

蜀江水碧蜀山青，圣主朝朝暮暮情。

行宫见月伤心色，夜雨闻铃肠断声。

天旋日转回龙驭，到此踌躇不能去。

马嵬坡下泥土中，不见玉颜空死处。

君臣相顾尽沾衣，东望都门信马归。

归来池苑皆依旧，太液芙蓉未央柳。

芙蓉如面柳如眉，对此如何不泪垂？

春风桃李花开日，秋雨梧桐叶落时。

西宫南内多秋草，落叶满阶红不扫。

梨园弟子白发新，椒房阿监青娥老。

夕殿萤飞思悄然，孤灯挑尽未成眠。

迟迟钟鼓初长夜，耿耿星河欲曙天。

鸳鸯瓦冷霜华重，翡翠衾寒谁与共。

悠悠生死别经年，魂魄不曾来入梦。

临邛道士鸿都客，能以精诚致魂魄。

为感君王辗转思，遂教方士殷勤觅。

排空驭气奔如电，升天入地求之遍。

上穷碧落下黄泉，两处茫茫皆不见。

忽闻海上有仙山，山在虚无缥缈间。

楼阁玲珑五云起，其中绰约多仙子。

中有一人字太真，雪肤花貌参差是。

金阙西厢叩玉扃，转教小玉报双成。

闻道汉家天子使，九华帐里梦魂惊。

揽衣推枕起徘徊，珠箔银屏迤逦开。

云鬓半偏新睡觉，花冠不整下堂来。

风吹仙袂飘飖举，犹似霓裳羽衣舞。

玉容寂寞泪阑干，梨花一枝春带雨。

含情凝睇谢君王，一别音容两渺茫。

昭阳殿里恩爱绝，蓬莱宫中日月长。

回头下望人寰处，不见长安见尘雾。

惟将旧物表深情，钿合金钗寄将去。

钗留一股合一扇，钗擘黄金合分钿。

但教心似金钿坚，天上人间会相见。

临别殷勤重寄词，词中有誓两心知。

七月七日长生殿，夜半无人私语时。

在天愿作比翼鸟，在地愿为连理枝。

天长地久有时尽，此恨绵绵无绝期。

注释

汉皇：指汉朝皇帝，这里实指唐玄宗李隆基。唐朝诗人为了避讳，经常以汉代唐，指桑骂槐。

养在深闺人未识：杨玉环本是唐玄宗之子寿王李瑁的王妃，唐玄宗横刀夺爱。白居易说得比较委婉，为尊者讳。

六宫粉黛无颜色：六宫妃嫔相形失色。

华清池：今临潼骊山下温泉，天宝六载扩建为华清宫。

凝脂：形容肌肤白嫩细润。《诗经·卫风·硕人》："手如柔荑，肤如凝脂。"

新承恩泽：刚得到皇帝的宠幸。

金步摇：用金银丝做成的花形首饰，上缀珠玉，走路时摇曳

多姿。

芙蓉帐：绣着莲花的帐子，形容帐之精美。

金屋：出自汉武帝金屋藏娇的故事。

列土：分封土地。

可怜：可爱、可羡。

凝丝竹：指音乐旋律舒缓。

渔阳鼙鼓：指安禄山叛乱的战鼓。

霓裳羽衣曲：舞曲名。

九重城阙：九重门的京城。

千乘万骑西南行：天宝十五载六月，安禄山夺取潼关逼近长安。唐玄宗带领杨贵妃、杨国忠等，出延秋门逃往西南方向。

翠华：用翠鸟羽毛装饰的旗帜，皇帝仪仗之一。

六军不发：指马嵬驿兵变。

花钿委地：金银首饰被丢弃在地上。花钿，花朵形首饰。

翠翘：形如翡翠鸟尾的首饰。

金雀：金雀钗，钗形似凤（古称朱雀）。

玉搔头：玉簪。

云栈：高入云霄的栈道。

萦纡：萦回盘绕。

剑阁：剑阁道，由秦入蜀的雄关天险。

夜雨闻铃：据《明皇杂录》记载，"明皇既幸蜀，西南行，初入斜谷，属霖雨涉旬，于栈道雨中闻铃音与山相应"。

天旋日转回龙驭：指时局好转，圣驾归来。唐肃宗至德二年，郭子仪收复长安，太上皇李隆基从成都回到京城。

太液：从汉朝开始，皇家园林一般都筑有太液池。

未央：汉朝有未央宫，这里借指唐朝皇宫。

西宫南内：西宫指太极宫。南内即大内之南，指兴庆宫。唐玄宗回到长安后，初居兴庆宫，后迁往太极宫。

梨园弟子：指玄宗当年训练的乐工舞女。

椒房阿监青娥老：过去侍候唐玄宗的女官已经老了。椒房，后妃居住之所，以花椒和泥抹墙。阿监，宫中的侍从女官。青娥，年轻的宫女。

欲曙天：长夜将晓之时。

临邛道士鸿都客：有个从临邛来长安的道士做客鸿都门。

致魂魄：招来杨贵妃的亡魂。

排空驭气：腾云驾雾。

上穷碧落下黄泉：上天入地到处寻找。

五云：五彩祥云。

玉扃：玉门。

转教小玉报双成：仙府千门万户，需要辗转通报。小玉是吴王夫差的女儿，传说已经成仙。双成是西王母的侍女。

九华帐：华美的绣帐。《宋书·后妃传》："自汉氏昭阳之轮奂，魏室九华之照耀。"

珠箔银屏迤逦开：珠帘银屏接连不断地打开。迤逦，连续不断，曲折连绵。

新睡觉：刚睡醒。觉，醒。

袂：衣袖。

凝睇：凝视。

昭阳殿：汉成帝宠妃赵飞燕的寝宫。这里借指杨贵妃住过的宫殿。

钗留一股合一扇：把金钗和钿盒分成两半，自留一半。

钗擘黄金合分钿：钗分开后，钿盒上的图案就分成了两部分。擘，分开。

重寄词：贵妃在临别时再次托他捎话。

长生殿：骊山华清宫内的一座宫殿。

简评

唐宪宗元和元年，三十四岁的白居易正在做盩厔（今陕西周至）尉，他和友人陈鸿、王质夫同游马嵬驿附近的仙游寺。大家说起李隆基与杨贵妃，都认为应该把他们的爱情故事告诉后人，于是白居易写下这首不朽长诗，陈鸿随后写了传奇小说《长恨歌传》。

唐玄宗李隆基认为自己的功业已经超越唐太宗李世民，中年以后不听劝阻，一意孤行。他深知外戚专权乱政的危害，却认为杨国忠是个例外。他相信笑容可掬的胖子安禄山永远不会背叛唐朝，结果在安史叛军追击下落荒而逃。

禁军哗变处决杨国忠后，杨玉环知道自己也在劫难逃，已经年迈的李隆基放声大哭，君王掩面救不得，回看血泪相和流，如何四纪为天子，不及卢家有莫愁。历史的舞台永不落幕，那个曾经英明神武的唐明皇终于把自己从小生变成了小丑。

新乐府运动领袖白居易以批评权贵而自豪，但对唐玄宗的祸国殃民一笔带过。唐朝皇室可能对白居易手下留情心存感激，在白居易逝世以后，唐宣宗亲自写诗哀悼。

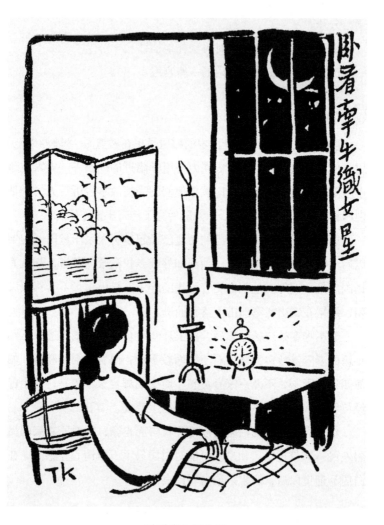

卧看牵牛织女星

杜牧 《秋夕》

银烛秋光冷画屏，轻罗小扇扑流萤。

天阶夜色凉如水，卧看牵牛织女星。

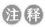 注释

流萤：飞舞的萤火虫。

天阶：露天的石阶。也可以理解为宫中的台阶。

简评

　　唐朝诗人杜牧喜欢描述豆蔻年华的少女，这首诗中的宫女应该年龄也不大。在这必须遵守清规戒律的深宫里，她依然不失少女的天真，兴高采烈地举着轻罗小扇追扑流萤。夜深以后仰望繁星，羡慕牛郎织女的爱情。

　　杜牧是中唐著名宰相杜佑的孙子，二十二岁因为《阿房宫赋》名噪一时，随后接连通过进士和制科考试，就像那个豆蔻年华的少女，春风十里扬州路，卷上珠帘总不如。可是此后的人生并不顺利，在宦官和藩镇把持朝政的晚唐，杜牧因为害怕卷入政治斗争而长期滞留江南。他出入青楼和寺庙，在青楼劝说歌妓从良，在寺庙请求佛祖原谅，放浪形骸的同时虚度光阴，多情却似总无情，惟觉樽前笑不成。

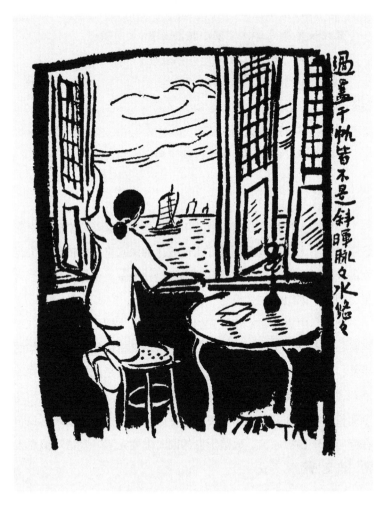

过尽千帆皆不是　斜晖脉脉水悠悠

温庭筠 《**望江南**》

过尽千帆皆不是，斜晖脉脉水悠悠

梳洗罢，独倚望江楼。过尽千帆皆不是，斜晖脉脉水悠悠。肠断白蘋洲。

注 释

白蘋：水中白色浮草。古时男女常采蘋花赠别。柳宗元《酬曹侍御过象县见寄》："春风无限潇湘意，欲采蘋花不自由 。"

简 评

晚唐诗人温庭筠是诗词转变的关键人物，他的诗名不如同时代的杜牧和李商隐，但他却是词史上第一位重要词人。正是因为他的开疆拓土，后来的词人才相信可以和诗平起平坐，建立自己的独立王国。

彩云易散琉璃脆，多少有情人终成眷属后又劳燕分飞。相爱的人如果不想互相伤害，擦肩而过也许是更好的安排。"过尽千帆皆不是，斜晖脉脉水悠悠"总好过"伤心桥下春波绿，曾是惊鸿照影来"。

守望情郎是古典诗词常见的主题，但是随着时间的推移，"过尽千帆皆不是"成了一切无尽等待的象征，在那些熟悉西方文艺的人的眼里，甚至有了《等待戈多》般的荒诞感。

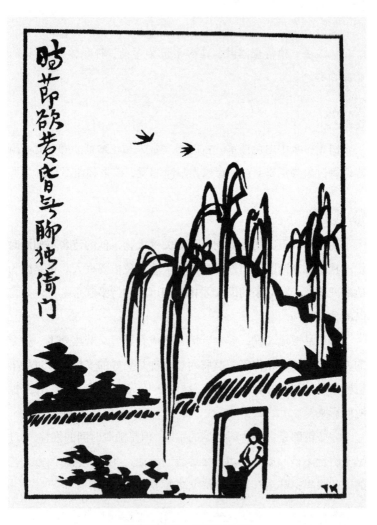

时节欲黄昏　无聊独倚门

温庭筠 《菩萨蛮》

时节欲黄昏，无聊独倚门

南园满地堆轻絮，愁闻一霎清明雨。雨后却斜阳，杏花零落香。

无言匀睡脸，枕上屏山掩。时节欲黄昏，无聊独倚门。

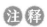 注 释

枕上屏山：床头小屏风，亦名枕屏、枕障。

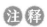 简 评

如果可以和心上人经常往来，就算在江南的梅雨季节，雨声也是一种天籁；就算相见以后送你离开，我们依然心情愉快，当时明月在，曾照彩云归；就算春天即将过去，我们也不会感到悲哀，因为春意阑珊的时候你比平时更美，落花人独立，微雨燕双飞。

可惜在晚唐诗人温庭筠的《菩萨蛮》中，这个前提并不存在，那个让她虚度青春的人远在千里之外。

"雨后却斜阳，杏花零落香"和"时节欲黄昏，无聊独倚门"有一种恬静慵懒的美。

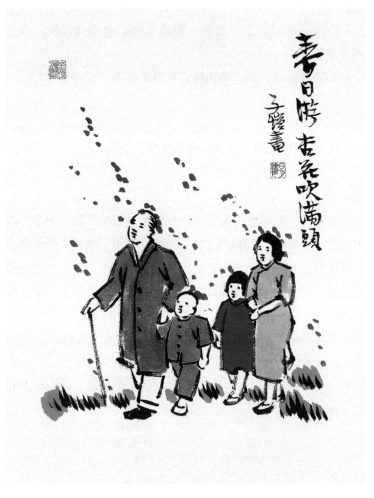

春日游　杏花吹满头

韦庄 《思帝乡》

春日游，杏花吹满头。陌上谁家年少，足风流。妾拟将身嫁与，一生休。纵被无情弃，不能羞。

简评

杏花飘落的春天，原野上游人如织，在擦肩而过的瞬间，妙龄少女对英俊少年一见倾心，明知道对方可能是个风流浪子也愿意赌上自己的青春。有一首流行歌曲唱"我拿青春赌明天"，很可能是从晚唐诗人韦庄这首词中得到了灵感。这首词也是"不在乎天长地久，只在乎曾经拥有"的原始版本。

韦庄和温庭筠齐名，年轻时迷恋歌儿舞女的温柔怀抱，多次参加进士考试都名落孙山。"当时年少春衫薄，骑马倚斜桥，满楼红袖招。"后来做了宰相，位极人臣，他才开始一本正经，大概自己都不想承认自己写过这些让人脸红心跳的歌谣。

双髻坐吹笙

皇甫松 《梦江南》

楼上寝,残月下帘旌。梦见秣陵惆怅事,桃花柳絮满江城。双髻坐吹笙。

注释

帘旌:帘额,即帘上所缀软帘。

秣陵:今南京,战国时期开始被称为金陵,改名"秣陵"据说和秦始皇东巡有关。秦始皇望见金陵虎踞龙盘的形势后非常震撼,身边方士也提醒他"五百年后,金陵有都邑之气",于是他决定把金陵改名为秣陵,用以破坏金陵王气。秣陵的本意是草料场。

双髻:少女的发式,这里代指少女。

简评

几年前,有一首和成都有关的流行歌曲风行一时:"在那座阴雨的小城里,我从未忘记你。"而唐朝词人皇甫松这首词和南京有关,他年轻时喜欢过一个擅长吹笙的金陵美女,可谓"在那座桃花飘落的江城里,我曾经拥有你"。他的另一首《梦江南》更有名:"兰烬落,屏上暗红蕉。闲梦江南梅熟日,夜船吹笛雨潇潇。人语驿边桥。"这两首《梦江南》词如其名,记述的就是自己的真实梦境,记述的就是自己遗落在江南的青春爱恋。在梦里依偎的是我永生难忘的恋人,在江南流浪的是我一去不返的青春。

著名词论家王国维、陈廷焯和李冰若都对皇甫松赞不绝口,认为他的作品措辞娴雅、情味深长,如初日芙蓉春月柳。

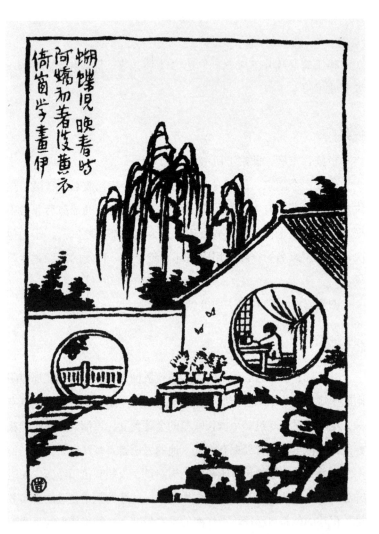

蝴蝶儿　晚春时　阿娇初着淡黄衣　倚窗学画伊

张泌 《蝴蝶儿》

阿娇初着淡黄衣，倚窗学画伊

蝴蝶儿，晚春时。阿娇初着淡黄衣，倚窗学画伊。

还似花间见，双双对对飞。无端和泪拭胭脂，惹教双翅垂。

注释

阿娇：少女的小名。陶宗仪《辍耕录》："关中以女儿为阿娇。"

无端：无故。

惹教双翅垂：泪水落在画纸上，沾湿了蝴蝶的翅膀，所以看起来蝴蝶的双翅有点下垂。

简评

晚春的庭院中蝴蝶双飞，阿娇在窗前摊开画纸，想把此情此景永远留下来。可是她突然心生莫名的悲哀，但见泪痕湿，不知心恨谁。

晚唐诗人张泌生逢乱世，朝不保夕，却依然浪漫多情，他那首著名的《浣溪沙》写的就是自己的亲身经历："晚逐香车入凤城，东风斜揭绣帘轻，慢回娇眼笑盈盈。"那是张泌一生最美好的遭逢，也是大唐帝国临去秋波那一转。

记得绿罗裙　处处怜芳草

牛希济 《生查子》

春山烟欲收，天澹星稀小。残月脸边明，别泪临清晓。

语已多，情未了，回首犹重道：记得绿罗裙，处处怜芳草。

注释

烟欲收：山上的雾气渐渐收敛。

别泪临清晓：离别的泪水整夜在流，直到天将破晓。清晓，黎明。

重道：再说一次。

简评

"记得绿罗裙，处处怜芳草"，记得我的绿罗裙并爱惜你看到的所有芳草。

她看起来很温柔，其实是个"野蛮"女友。

她的真实想法是：希望你看到芳草就想起身穿绿罗裙的我，天涯何处无芳草，所以你必须随时随地想念我。

绿杨芳草

绿杨芳草长亭路，年少抛人容易去

绿杨芳草长亭路，年少抛人容易去。楼头残梦五更钟，花底离愁三月雨。

无情不似多情苦，一寸还成千万缕。天涯地角有穷时，只有相思无尽处。

注释

年少：少年情郎。

无情不似多情苦：无情的人不会像我们一样为情所苦，言下之意是自己的深情得不到回报。

简评

南朝才子江淹写过《别赋》，罗列历史上和离别有关的典故，渲染生离死别的痛苦，其中有："春草碧色，春水渌波，送君南浦，伤如之何。至乃秋露如珠，秋月如珪，明月白露，光阴往来，与子之别，思心徘徊。"

这段话是对北宋词人晏殊这首词最好的注解。

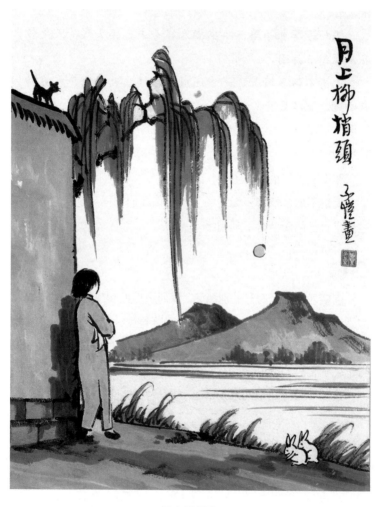

月上柳梢头

欧阳修 《生查子·元夕》

去年元夜时，花市灯如昼。月上柳梢头，人约黄昏后。
今年元夜时，月与灯依旧。不见去年人，泪湿春衫袖。

简评

元宵节是中国古代的"情人节"，这一天，青年男女可以浪漫相约。明朝才子杨慎认为南宋初年的才女朱淑真才是这首词的真正作者。

古代女性恋爱和结婚都不能自主，有些勇敢的少女心有不甘，利用元宵甚至寒食、清明和少年接触。在封建礼教的强力压迫下，这种自由恋爱几乎都劳燕分飞。词中少女尤其不幸，她日夜期盼的人根本没来，辜负了她这一年的漫长等待。她大哭一场之后，只能接受命运的安排，找个无人的角落把定情信物和青春爱情一起掩埋。

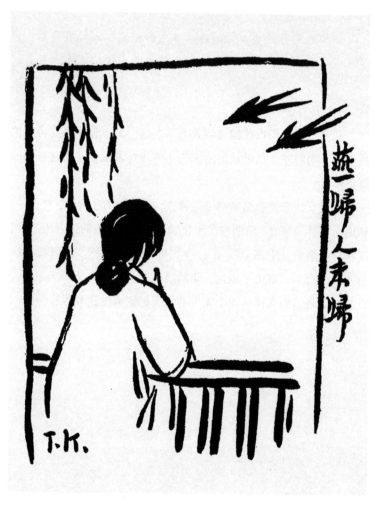

燕归人未归

晏幾道 《**更漏子**》

槛花稀，池草遍，冷落吹笙庭院。人去日，燕西飞，燕归人未归。

数书期，寻梦意，弹指一年春事。新怅望，旧悲凉，不堪红日长。

简 评

北宋"太平宰相"晏殊写过"无可奈何花落去"，抒发"最是人间留不住"的无奈，而晏幾道等候的人去年和燕子同时离开。晏殊可以用"似曾相识燕归来"聊以自慰，晏幾道却因为"燕归人未归"无法释怀。

晏幾道是晏殊最小最宠爱的儿子，父亲去世以后家道中落，"华屋山邱，身亲经历"，当时北宋王朝也已经夕阳西下。所以，他的情歌虽然美丽得无与伦比，却有一种凄凉挥之不去，天涯岂是无归意，争奈归期未可期。

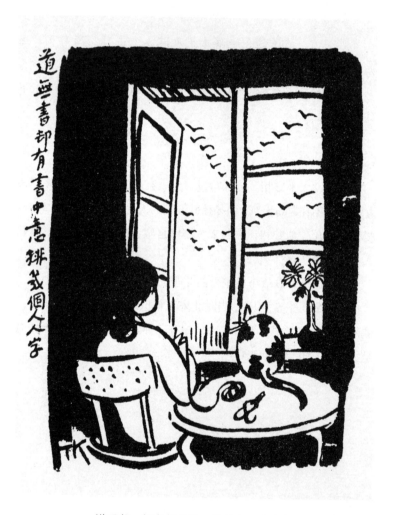

道无书 却有书中意 排几个 人人字

辛弃疾 《寻芳草》

道无书、却有书中意，排几个、人人字

有得许多泪，更闲却、许多鸳被。枕头儿、放处都不是，旧家时、怎生睡。

更也没书来，那堪被、雁儿调戏。道无书、却有书中意，排几个、人人字。

简评

南宋词人辛弃疾是豪放派盟主，但他也写了不少婉约词。这首词没有偏离婉约词"相思迢递隔重城"的主题，但是向民歌学习，全部使用口语，虽然不够含蓄雅驯，却让人感觉耳目一新。

豪放不羁的辛弃疾是中国文学史上无拘无束的词人之一，做过很多有趣的尝试。"辛派三刘"之一的刘辰翁在《辛稼轩词序》中说："词至东坡，倾荡磊落，如诗如文，如天地奇观，岂与群儿雌声学语较工拙？然犹未至用经用史，牵雅颂入郑卫也。自辛稼轩前，用一语如此者，必且掩口。及稼轩横竖烂漫，乃如禅宗棒喝，头头皆是。又如悲笳万鼓，平生不平事，并尽蘼酒，但觉宾主酣畅，误不暇顾。词至此，亦足矣。"

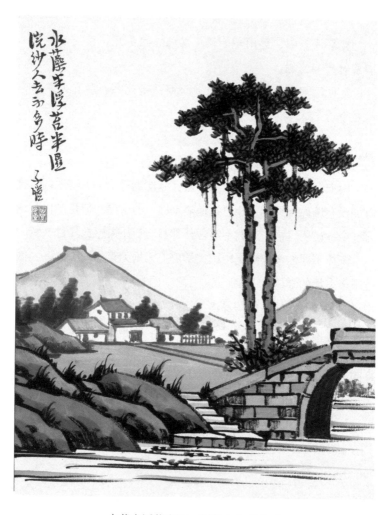

水藻半浮苔半湿　浣纱人去不多时

藻荇半浮苔半湿，浣纱人去不多时

倾欹石片插涟漪，上有萧萧杨柳枝。
藻荇半浮苔半湿，浣纱人去不多时。

 注释

倾欹：倾斜。
藻荇：又名荇藻，多年生草本植物。

简评

刘瞻是金朝诗人，少年辛弃疾曾拜他为师。这首《所见》虽然没说浣纱人是谁，但大家都会联想到西施。在这"藻荇半浮苔半湿"的小溪边，有个美丽的浣纱女刚刚离去。与刘瞻相似，北宋词人贺铸也错过了一个锦瑟年华的美少女："凌波不过横塘路，但目送，芳尘去。"

三|陌上花开

采菊东篱下，悠然见南山。

山水田园诗词中留有陶渊明的烙印。

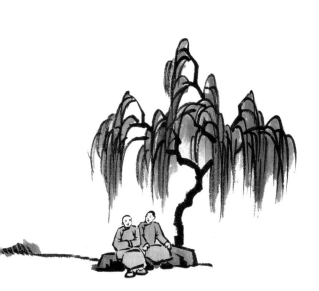

把酒话桑麻

孟浩然 《过故人庄》

开轩面场圃，把酒话桑麻

故人具鸡黍，邀我至田家。
绿树村边合，青山郭外斜。
开轩面场圃，把酒话桑麻。
待到重阳日，还来就菊花。

注 释

鸡黍：炖鸡和黄米饭。
场圃：晒谷场和菜园。

简 评

在饱经忧患的北宋文豪王安石心目中，安史之乱爆发之前的唐朝是中国历史上真正的太平盛世。孟浩然生逢其时，亲身经历过这盛世繁华："玉辇纵横过主第，金鞭络绎向侯家。龙衔宝盖承朝日，凤吐流苏带晚霞。百丈游丝争绕树，一群娇鸟共啼花。"

在盛唐五大诗人中，其他几位都在安史之乱中受尽磨难，而孟浩然早在动乱暗流汹涌之前就已经寿终正寝。他对人世的最后记忆不是"三川北虏乱如麻，四海南奔似永嘉"，而是"公子王孙芳树下，清歌妙舞落花前"。

孟浩然曾经进京求官，据说他因为"不才明主弃，多病故人疏"得罪了唐玄宗，但真正的原因可能是他并没有政治才能。孟浩然最擅长的还是做山水田园诗人，他不是春天在家数落花，就是夏日南亭怀辛大。这首《过故人庄》说的也是他的悠闲潇洒。

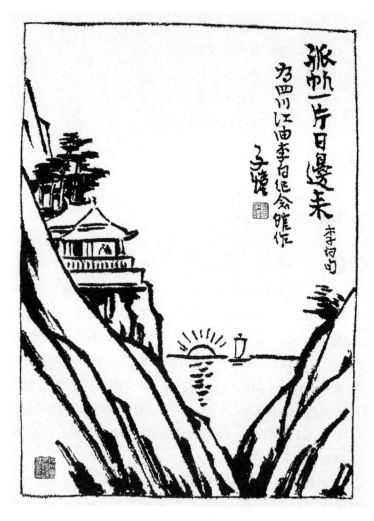

孤帆一片日边来

李白 《望天门山》

天门中断楚江开，碧水东流至此回。
两岸青山相对出，孤帆一片日边来。

注 释

中断：江水从中间隔断两山。

楚江：指长江。长江中下游地带在春秋战国时期曾被楚国统治，所以叫楚江。

简 评

唐玄宗开元十三年春夏之交，二十四岁的李白仗剑去国，辞亲远游，经过天门山时，在船上写下这首诗。如今，湖北有个天门市，湖南张家界市有个天门山，诗中又提到楚江，所以很多人想当然地以为这首诗描述的就是"两湖"风景。事实上，这首诗中的天门山位于今安徽当涂与和县之间，立于长江两岸。

李白和当涂有缘，后来他在当涂的龙山逝世，最后改葬到当涂的青山，遵从了他的遗愿。故乡虽然回不去了，但他可以看到长江从山前流过，他依然记得当初离家的时候，正是这来自故乡的水万里送行舟。

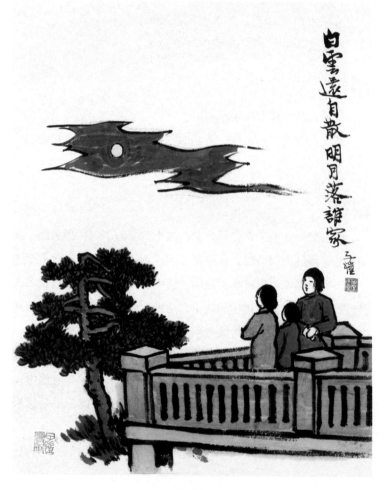

白云还自散　明月落谁家

李白 《忆东山》

不向东山久，蔷薇几度花。
白云还自散，明月落谁家。

简评

李白一生非常仰慕的人都是谢家子弟。谢安是李白的政治偶像，李白曾游览金陵谢安墩，多次到访谢安曾经隐居的上虞东山。他希望自己可以像谢安一样出将入相，拯救已经深陷内忧外患的大唐，"但用东山谢安石，为君谈笑静胡沙"。

谢朓是李白的文学偶像，"蓬莱文章建安骨，中间小谢又清发""解道澄江净如练，令人长忆谢玄晖"。因为谢朓做过宣城太守，李白也多次去宣城，人生的最后十年更是长久停留，写下《赠汪伦》《独坐敬亭山》《秋登宣城谢朓北楼》和《宣州谢朓楼饯别校书叔云》等名篇。他后来长眠于当涂可能也和谢朓有关，那时当涂是宣州的属县。

李白的一生和明月结下不解之缘，据说他有妹妹名"月圆"，儿子伯禽小名"明月奴"。他曾写过无数和月亮有关的诗文，追问明月的出处和去向。"五岳寻仙不辞远，一生好入名山游"，他很可能是在寻找回家的路。天府之国只是李白长大的地方，他真正的故乡很可能在白云深处甚至月亮之上。在李白漫游四海的过程中，他一直都在仰望苍穹，就像我们凡夫俗子离开家乡以后凄然回望。传说李白最后离开人间就是因为酒后错把水中月看成天上月，以为自己终于可以结束流放回到仙乡。

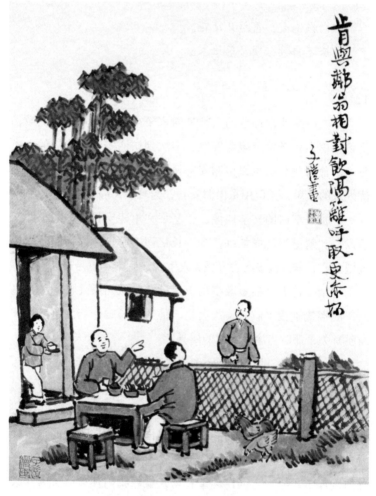

肯与邻翁相对饮　隔篱呼取更添杯

杜甫 《客至》

舍南舍北皆春水，但见群鸥日日来。

花径不曾缘客扫，蓬门今始为君开。

盘飧市远无兼味，樽酒家贫只旧醅。

肯与邻翁相对饮，隔篱呼取尽余杯。

注释

蓬门：用蓬草编织的门，表示住处简陋，和"柴门"意思相近。

盘飧市远无兼味：因为离集市很远，买东西不便，所以用来待客的下酒菜很少。盘飧，盘装食物的统称。兼味，两种以上的下酒菜。

旧醅：陈酒。杜甫招待客人用的是米酒，米酒越新越好。

简评

安史之乱发生以后，杜甫拖家带口逃往成都，"海内风尘诸弟隔，天涯涕泪一身遥"。成都浣花溪畔的杜甫草堂门庭冷落，经常光顾的只有南村群童和鸥鸟。南村群童想偷草堂屋顶的干草。群鸥认为诗人都是鸟类的朋友，再饿也不会对能歌善舞的小鸟下手。偶然有客人来访，杜甫喜出望外，心花怒放。

"肯与邻翁相对饮，隔篱呼取尽余杯"，陶渊明多次在诗歌中表达过类似的情怀，比如"日入相与归，壶浆劳近邻""过门更相呼，有酒斟酌之""清晨闻叩门，倒裳往自开。问子为谁与？田父有好怀。壶浆远见候，疑我与时乖"。

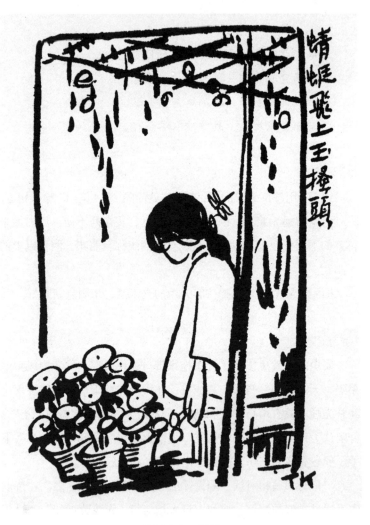

蜻蜓飞上玉搔头

刘禹锡 《**和乐天春词**》

行到中庭数花朵，蜻蜓飞上玉搔头

新妆宜面下朱楼，深锁春光一院愁。
行到中庭数花朵，蜻蜓飞上玉搔头。

注 释

宜面：面上的妆容恰到好处。

玉搔头：玉簪，可用来搔头，因此又名玉搔头。

简 评

白居易最好的朋友是元稹，刘禹锡最好的朋友是柳宗元。元稹和柳宗元英年早逝以后，健康长寿的白居易和刘禹锡成了好朋友，他们都在洛阳退休，都是东都留守裴度的绿野堂的常客，每天游玩饮酒，快乐逍遥。

白居易先写了《春词》："低花树映小妆楼，春入眉心两点愁。斜倚栏杆背鹦鹉，思量何事不回头。"刘禹锡这一首是和作。

春怨和春愁是古代诗歌最常见的主题，几乎所有诗人都曾涉及，所以关键是要写出新意。"行到中庭数花朵，蜻蜓飞上玉搔头"暗示女子貌美如花、端庄文静，连蜻蜓也喜欢和她亲近。

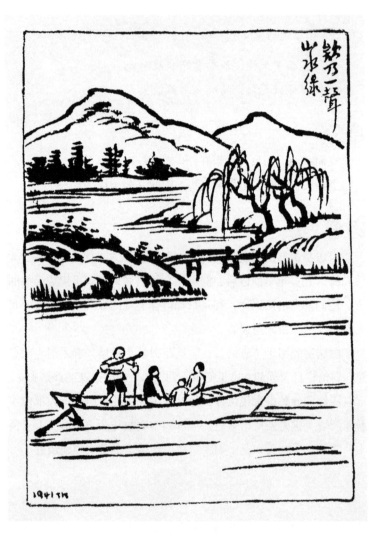

欸乃一声山水绿

柳宗元 《渔翁》

烟销日出不见人，欸乃一声山水绿

渔翁夜傍西岩宿，晓汲清湘燃楚竹。

烟销日出不见人，欸乃一声山水绿。

回看天际下中流，岩上无心云相逐。

注释

傍：靠近。

晓汲清湘燃楚竹：早起从清澈的湘江中取水，并点燃楚地的
竹子。

销：消散。

欸乃：拟声词，指桨声，也有人认为是指江上舟子的渔歌互答。

无心：自由自在。

简评

唐顺宗永贞元年，柳宗元因参与永贞革新被贬永州（今属湖
南），在南方的青山绿水中找到了心灵的归宿。他的著名散文《永
州八记》也是写在这个时候。

柳宗元年轻时俊杰廉悍、踔厉风发、争强好胜，到了永州以
后性情大变，成为苏东坡眼中最接近陶渊明的诗人。这首诗中的
"岩上无心云相逐"正是来自陶渊明的《归去来兮辞》中的"云
无心以出岫"。

柳边人歇待船归

温庭筠 《利州南渡》

澹然空水对斜晖，曲岛苍茫接翠微。

波上马嘶看棹去，柳边人歇待船归。

数丛沙草群鸥散，万顷江田一鹭飞。

谁解乘舟寻范蠡，五湖烟水独忘机。

注释

利州：唐朝属山南西道，治所在今四川广元，嘉陵江流经其西北面。

澹然：水波摇动的样子。

对：一作"带"。

翠微：指青翠的山色。

忘机：古人认为禽鸟思想单纯没有心机，所谓"鸥鹭忘机"。

简评

晚唐诗人温庭筠惊才绝艳却一生沉沦，不过仕途不顺也有好处，至少他不用像李商隐那样"嗟余听鼓应官去，走马兰台类转蓬"。他悠然走过大唐帝国的塞北江南，陇上羊归云边雁断，利州南渡商山早行，在苏武庙前想起被赞为"大唐苏武"的杰出祖先，在陈琳墓地和慷慨悲歌的建安才子同病相怜。

落魄江湖还有一个意外收获，温庭筠特别擅长书写羁旅行役和孤单落寞。"万顷江田一鹭飞"既是眼前风景，也是温庭筠此时此刻的心境。

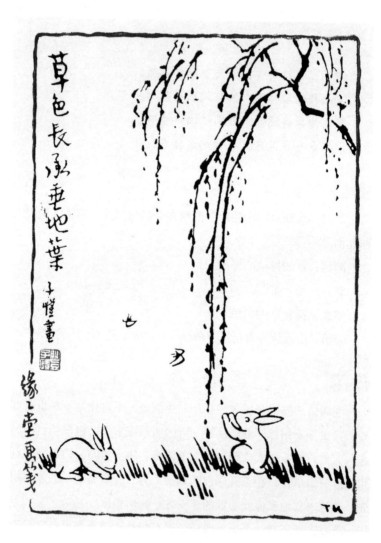

草色长承垂地叶

韩偓 《宫柳》

草色长承垂地叶，日华先动映楼枝

莫道秋来芳意违，宫娃犹似妒蛾眉。
幸当玉辇经过处，不怕金风浩荡时。
草色长承垂地叶，日华先动映楼枝。
涧松亦有凌云分，争似移根太液池。

注释

宫娃犹似妒蛾眉：柳叶弯曲如眉，美丽得让宫女嫉妒。

幸当：恰当，正处在。

金风：秋风。古人认为西方为秋而主金，故秋风又名金风。

涧松：山涧底的松树。

简评

唐末诗人韩偓乳名冬郎，他父亲韩瞻和李商隐不但是同榜进士，还双双做了泾原节度使王茂元的女婿。韩冬郎天资聪颖，十岁时即席赋诗送别姨父李商隐，满座皆惊，一举成名。李商隐称赞他青出于蓝："桐花万里丹山路，雏凤清于老凤声。"

韩偓中进士后一直是唐昭宗最信任的大臣，决心捍卫大唐帝国最后的尊严，可惜那时唐朝已经名存实亡，黄巢起义军叛徒出身的梁王朱温"挟天子以令诸侯"，满朝文武几乎无人敢和朱温对抗。唐昭宗被朱温杀害以后，那时已经被贬为邓州司马的韩偓拖家带口逃往闽南，依附威武军节度使王审知，后来病逝于福建南安龙兴寺。韩偓后半生颠沛流离，其早年擅长写辞藻华丽、风格绮靡的"香奁体"。

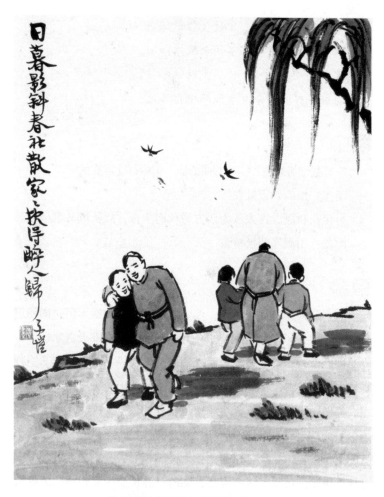

日暮影斜春社散　家家扶得醉人归

王驾 《社日》

桑柘影斜春社散，家家扶得醉人归

鹅湖山下稻梁肥，豚栅鸡栖半掩扉。
桑柘影斜春社散，家家扶得醉人归。

注释

社日：古代民间祭祀土神的日子，分为春社和秋社。社日通常会有歌舞表演，祈祷风调雨顺。

鹅湖山：武夷山北麓群峰之一，今属江西上饶铅山县，地处闽赣交界处。

豚栅鸡栖半掩扉：猪圈和鸡舍都是半掩门，意思是村民都凑热闹去了，对家畜家禽放任不管。

桑柘：桑树和柘树，这两种树的叶子均可用来养蚕。

简评

晚唐诗人王驾的故乡是河中（今山西永济），不知是因为旅游还是躲避战乱，他去过遥远的武夷山。有一天傍晚，他经过鹅湖山下的一个村庄，正好赶上春社散场，写下这篇充满人间烟火气的诗章。后来辛弃疾从北方回到南宋后隐居于鹅湖山下的山庄，很可能就是受到这首诗的影响。

王勃见证了大唐帝国的旭日东升，而王驾见证了大唐帝国的夕阳西下。他是唐昭宗大顺元年进士，十七年后大唐帝国大厦就轰然倒塌。王驾的另一首诗歌《雨晴》也是唐诗经典："雨前初见花间蕊，雨后全无叶底花。蜂蝶纷纷过墙去，却疑春色在邻家。"

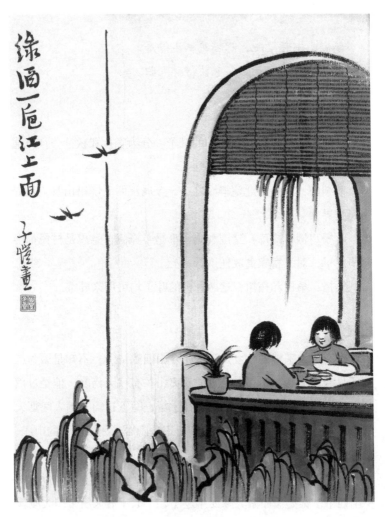

绿酒一厄红上面

李珣 《南乡子》

邀同宴,渌酒一卮红上面

兰桡举,水文开,竞携藤笼采莲来。回塘深处遥相见,
邀同宴,渌酒一卮红上面。

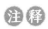**注** **释**

兰桡:船桨。兰舟是舟船的美称,因此船桨可称兰桡。

渌酒一卮:美酒一杯。渌酒即醽酒,古人称美酒为醽醁。卮,
酒器。

简 **评**

传说花间词人李珣是波斯人的后裔,他的妹妹做了前蜀后主
王衍的昭仪。李珣因为贩卖波斯香料去过岭南,他写得最好的词
就是十七首《南乡子》。自古以来,岭南就是朝廷发配罪犯、流
放官员的地方,在人们印象中,那里瘴气弥漫、毒蛇横行,李珣
则站出来为岭南正名。

刺桐花下越台前,孔雀双双迎日舞,带香游女偎伴笑,竞折
团荷遮晚照,李珣笔下的岭南如此美好,中原游客也开始越过五
岭南游。

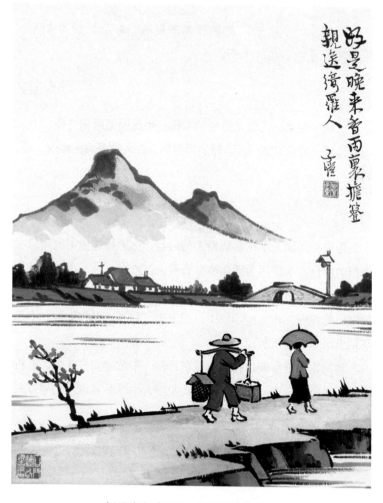

好是晚来香雨里　担簦亲送绮罗人

朱驞 《残句》

好是晚来香雨里，担簦亲送绮罗人

好是晚来香雨里，
担簦亲送绮罗人。

注释

担簦：挑着竹箩。有人认为簦是指形似雨伞的有柄斗笠。根据丰子恺漫画和评注者本人的生活经验，簦是一种竹制容器的可能性更大，顾炎武《天下郡国利病书》有"海盐五千簦"的说法。

绮罗人：本指富裕人家，这里指用心打扮的归宁女。

简评

这句逸诗出自宋人阮阅的《诗话总龟》。作者朱驞是南唐的一个县令。据说南唐中主李璟看到这首诗后，给了他一个比较清闲的官职，让他有时间舞文弄墨。

"好是晚来香雨里，担簦亲送绮罗人"，这是过去农村很常见的情景。已经出嫁的女子带着老公和孩子回娘家。打扮得花枝招展的女子走在前面，手里举着一把花雨伞。老公挑着两个竹箩跟在后面，一个竹箩装着孩子，另一个竹箩装着送给娘家的瓜果山珍。回娘家是新嫁娘最快乐的事情，归宁女也是陌上村头的美丽风景。

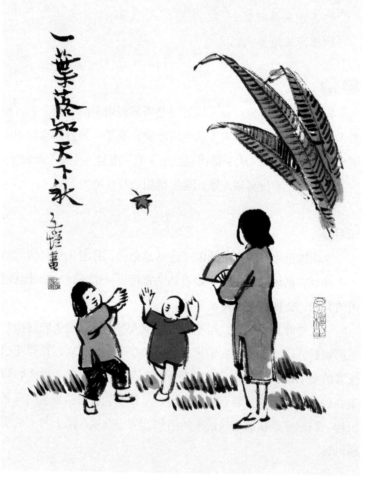

一叶落知天下秋

山僧不解数甲子，
一叶落知天下秋。

注释

一叶落知天下秋：可能出自《淮南子》"以小明大，见一叶落而知岁之将暮"。

简评

南朝吴均的《与朱元思书》把富春山水描述得宛如天堂，南宋罗大经的《山静日长》后来居上。锄禾日当午，种田太辛苦，山林才是古典诗人最喜欢隐居的地方。

白居易说"人间四月芳菲尽，山寺桃花始盛开"，唐朝无名诗人这句诗反其道而行，以宁静的山中岁月对比变幻的世态人情。

自从屈原的《湘夫人》写了"帝子降兮北渚，目眇眇兮愁予，袅袅兮秋风，洞庭波兮木叶下"，秋风落叶就从自然景象变成了诗歌意象，同时有了盛年不再的悲凉感。后来，中唐诗人刘长卿写过"江上月明胡雁过，淮南木落楚山多"。

翠拂行人首

柳展宫眉，翠拂行人首

燕子呢喃，景色乍长春昼。睹园林、万花如绣。海棠经雨胭脂透。柳展宫眉，翠拂行人首。

向郊原踏青，恣歌携手。醉醺醺、尚寻芳酒。问牧童、遥指孤村道：杏花深处，那里人家有。

注释

宫眉：古代皇宫中妇女的画眉，这里指柳叶如眉。

翠：指柳叶之色。

恣歌：放歌。

简评

北宋词人宋祁和哥哥宋庠都有才名，时称"二宋"。宋祁做过翰林学士、工部尚书，和欧阳修等人同修《新唐书》。因为他的《玉楼春》中有名句"绿杨烟外晓寒轻，红杏枝头春意闹"，人称"红杏尚书"。

宋祁成为"红杏尚书"以后尝到甜头，这首词化用杜牧《清明》一诗，再次提到杏花。宋朝诗人特别喜欢用杏花作为春天的代表，后来陆游写了"杨柳不遮春色断，一枝红杏出墙头"，叶绍翁写了"春色满园关不住，一枝红杏出墙来"。

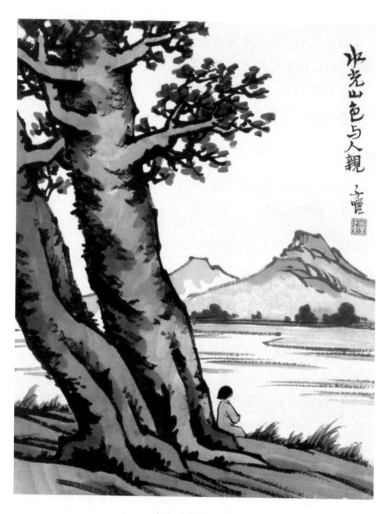

水光山色与人亲

李清照 《双调忆王孙》

湖上风来波浩渺，秋已暮、红稀香少。水光山色与人亲，说不尽、无穷好。

莲子已成荷叶老，清露洗、蘋花汀草。眠沙鸥鹭不回头，似也恨、人归早。

注释

秋已暮：时序已是深秋。

红、香：以颜色和气味指代花。

眠沙鸥鹭：沙滩上栖息的水鸟。

简评

深秋的湖边花叶凋零，但是"水光山色与人亲"，从小不愿守在闺房的李清照流连忘返。在不得不回家的时候，她觉得自己辜负了山水花鸟，想对山水花鸟说声抱歉，可是"眠沙鸥鹭不回头"，它们好像真的已经心存怨恨。

辛弃疾出生的时候，李清照已经在江南漂泊，山东历史上最杰出的才子才女擦肩而过。假如他们年龄相仿并相逢在北去南来的官道上，一个翠羽明珰英姿飒爽，一个白马银枪神采飞扬，那一定是中国文学史上最浪漫的一章。

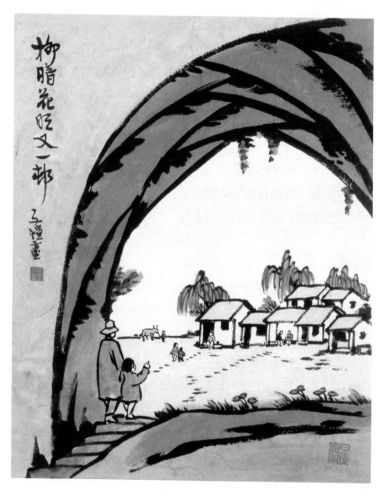

柳暗花明又一村

陆游 《游山西村》

山重水复疑无路，柳暗花明又一村

莫笑农家腊酒浑，丰年留客足鸡豚。
山重水复疑无路，柳暗花明又一村。
箫鼓追随春社近，衣冠简朴古风存。
从今若许闲乘月，拄杖无时夜叩门。

注释

腊酒：腊月所酿的酒。
箫鼓：吹箫打鼓。
乘月：趁着月明前来。

简评

南宋诗人陆游的人生健康长寿又丰富多彩。在人均寿命不到四十岁的封建社会，陆游活了八十多岁。他曾经小楼一夜听春雨，也曾经细雨骑驴入剑门；他见过大散关外铁骑横行，也见过伤心桥下惊鸿照影。

"山重水复疑无路，柳暗花明又一村"，陆游诗中的山西村仿佛陶渊明笔下的桃源仙境。

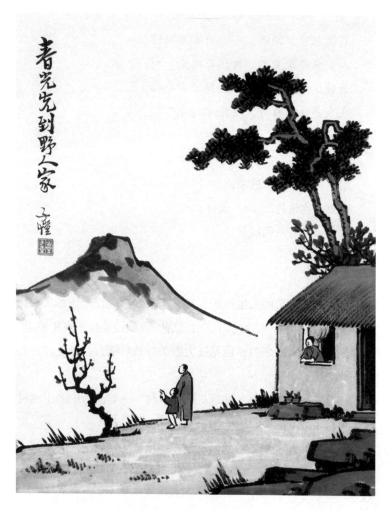

春光先到野人家

陆游 《秋怀》

城市尚余三伏热，秋光先到野人家

园丁傍架摘黄瓜，村女沿篱采碧花。
城市尚余三伏热，秋光先到野人家。

注释

三伏：初伏、中伏和末伏的统称，指一年中最热的时节，大致相当于阳历七月中旬到八月中旬。伏，阴气受阳气所迫，藏伏地下。

野人：住在山野的人，隐士。

简评

南宋诗人陆游从小立志以身许国，虽然有时声称"家住苍烟落照间，丝毫尘事不相关"，更多的时候他还是知道自己别无选择，不能因为地位卑微就置身事外。"僵卧孤村不自哀，尚思为国戍轮台。夜阑卧听风吹雨，铁马冰河入梦来。"

不过他真正上四川前线报效国家的时间并不长。在八十多年的人生中，他长期赋闲在家，所以他有大量的时间登山临水，他的大部分诗歌还是属于山水田园诗的范围。

陆游写过四首《秋怀》。这首诗本来是写秋天，但是丰子恺先生画的却是春光。这是丰子恺漫画经常出现的情况，他有时会对诗题略作改动。无论是"春光先到野人家"还是"秋光先到野人家"，都是在赞美亲近自然的村居生活。

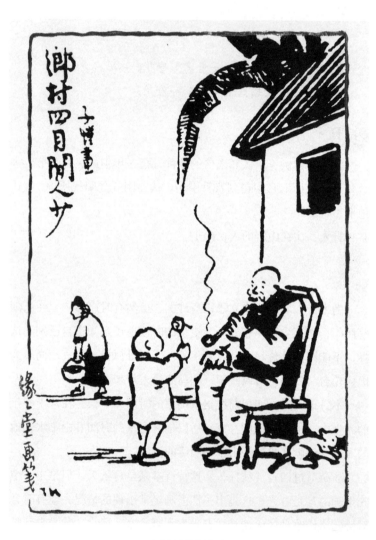

乡村四月闲人少

翁卷 《乡村四月》

绿遍山原白满川，子规声里雨如烟。

乡村四月闲人少，了了蚕桑又插田。

注释

白满川：春夏之交的南方雨水丰沛，河流和水田中天光云影共徘徊，远看就是白茫茫一片。

简评

南宋诗人翁卷和赵师秀、徐照、徐玑都是永嘉（今浙江温州）人，他们的字或号里都有个"灵"字，所以人称"永嘉四灵"。

虽然永嘉就在海边，但古代海运非常危险，汪洋中的一条小船听起来很浪漫，实际上九死一生，所以永嘉自古交通不便。谢灵运当年做永嘉太守时就非常不满。永嘉四灵好像也比较"懒惰"，他们长期生活在楠溪江畔，阴错阳差得到陶渊明真传。

永嘉四灵清闲无事。他们白天猜测小鸟心思，"黄莺也爱新凉好，飞过青山影里啼"；夜晚放朋友鸽子，"有约不来过夜半，闲敲棋子落灯花"。他们最好的诗都是在写故乡的秀水灵山。那子规声里雨如烟的故园，让无数来自江南的游子魂牵梦萦。

柳暗花明春事深

章良能 《小重山》

柳暗花明春事深

柳暗花明春事深。小阑红芍药，已抽簪。雨余风软碎鸣禽。迟迟日，犹带一分阴。

往事莫沉吟。身闲时序好，且登临。旧游无处不堪寻。无寻处，惟有少年心。

注释

春事：春意。

小阑：小栏。

抽簪：发芽。

风软碎鸣禽：典出杜荀鹤《春宫怨》"风暖鸟声碎，日高花影重"。碎，鸟鸣声细碎。

简评

这首词写春日感怀，春去春又来，只是少年心不再。"辛派三刘"之一的刘过是与章良能同时代的人，他在《唐多令》中表达过同样的心情："欲买桂花同载酒，终不似，少年游。"

年轻时我们以为朋友可以随时在一起，相爱的人永不分离。长大以后才明白，不但友情会因为时空而疏远，爱情也很少天随人愿。旧地重游的时候想起故人，对方已经远隔万水千山。

章良能是丽水（今属浙江）人，宋宁宗嘉定六年官至参知政事。南宋末年的著名词人周密是他的外孙。博学多才的周密在《齐东野语》中说外祖父"间作小词，极有思致"。

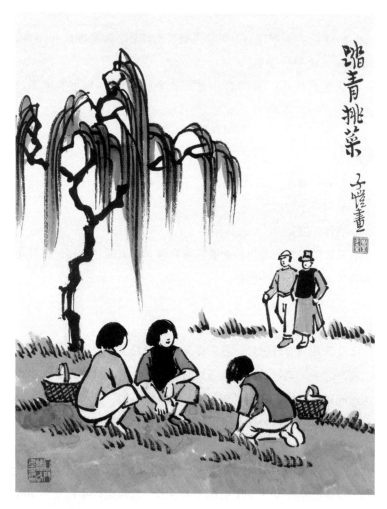

踏青挑菜

史达祖 《东风第一枝》

恐风靴、挑菜归来，万一灞桥相见

　　巧沁兰心，偷黏草甲，东风欲障新暖。谩凝碧瓦难留，信知暮寒较浅。行天入镜，做弄出、轻松纤软。料故园、不卷重帘，误了乍来双燕。

　　青未了、柳回白眼。红欲断、杏开素面。旧游忆着山阴，后盟遂妨上苑。寒炉重暖，便放慢、春衫针线。恐风靴、挑菜归来，万一灞桥相见。

注释

　　东风第一枝：词牌名。据传为吕渭老所首创，原为咏梅而作，又名《琼林第一枝》。

　　巧沁兰心：轻巧地进入兰花的花心。

　　草甲：草的外表，也可能指蓑衣。

　　东风欲障新暖：大意是东风想要保护这些刚刚发芽的兰心草甲，所以吹扬春雪。

　　信知：深知，确知。

　　行天入镜：来自韩愈《春雪》诗"入镜鸾窥沼，行天马度桥"。

　　忆着山阴：化用王徽之雪夜访戴的故事。王徽之字子猷，王羲之第五子，他在雪夜从山阴坐船去剡县拜访戴逵，至戴门前而返。别人问其原因，他回答"乘兴而来，兴尽而返，何必见戴"。

　　后盟遂妨上苑：司马相如参加梁王兔园之宴，因下雪而迟到。上苑即汉景帝之弟梁孝王的著名园林兔园，也称梁园。

　　挑菜：指挑菜节，又名花朝节、花神节。根据南北方气候的

不同日期不一，通常是每年农历二月二、二月十二或二月十五。据说这一天是"花神生日"，人们结伴到郊外游览赏花，采摘野菜。

灞桥：在唐朝京城长安城东。这里可能暗用了晚唐宰相郑綮的典故，据花间词人孙光宪《北梦琐言》记载，有人问郑綮最近有没有写诗，他说："诗思在灞桥风雪中驴背上，此处何以得之？"

史达祖参加科举考试多次落第，为了养家糊口做了南宋权臣韩侂胄的堂吏，虽权倾一时，但终为士林所不齿。不过谁也无法否认他的文学才华，这首咏春雪的《东风第一枝》是他著名的咏物词之一。史达祖堪称咏物词第一作手，他还写过咏春雨的《绮罗香》以及咏春燕的《双双燕》，无不巧夺天工，尽态极妍。

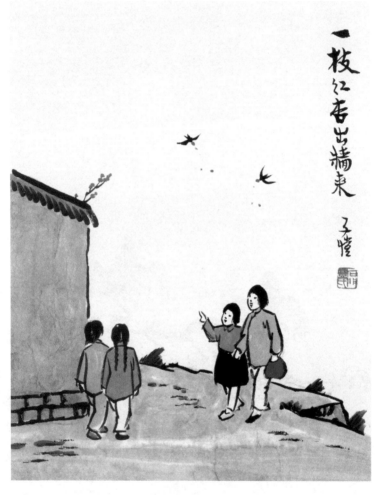

一枝红杏出墙来

叶绍翁 《游园不值》

春色满园关不住，一枝红杏出墙来

应怜屐齿印苍苔，小扣柴扉久不开。
春色满园关不住，一枝红杏出墙来。

注 释

屐齿：木屐下面防滑的装置。
柴扉：柴门。

简 评

　　叶绍翁是南宋的江湖派诗人，长期隐居于杭州西湖附近。《游园不值》是江湖派诗人最脍炙人口的作品。当代学者程千帆说这首诗"从冷寂中写出繁华，这就使人感到一种意外的喜悦"。

　　钱锺书先生认为这首诗脱胎于陆游的《马上作》："平桥小陌雨初收，淡日穿云翠霭浮。杨柳不遮春色断，一枝红杏出墙头。"可是因为"杨柳不遮春色断"不如"春色满园关不住"新警，陆游的原作反而没有叶绍翁的诗歌流行。

三　陌上花开

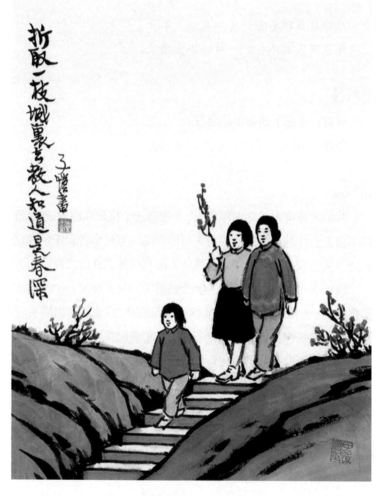

折取一枝城里去　教人知道是春深

贡性之 《涌金门见柳》

折取一枝入城去，使人知道已春深

涌金门外柳垂金，三日不来成绿阴。
折取一枝入城去，使人知道已春深。

注释

涌金门：古代很多江城或者湖畔城市都有一座城门叫涌金门。这里可能是指杭州古城通往西湖的那座城门。

简评

做过唐昭宗宰相的晚唐诗人郑綮说"诗思在灞桥风雪中驴背上"，他是鼓励诗人走出温暖舒适的环境，到山川风雪中寻找灵感。郑綮的出发点非常正确，但如果不考虑他的良好初衷，这样说就有点以偏概全。诗思可以在灞桥风雪中，也可以在杭州西湖上，白居易在这里写出"几处早莺争暖树，谁家新燕啄春泥"，苏东坡在这里写出"水光潋滟晴方好，山色空蒙雨亦奇"，柳永在这里写出"钱塘自古繁华""有三秋桂子，十里荷花"，俞国宝在这里写出"一春长费买花钱，日日醉湖边"，贡性之在这里写出"折取一枝入城去，使人知道已春深"。

贡性之是宣城（今属安徽）人，元朝著名散文家贡师泰的族子。贡师泰做过江浙行省参知政事和两浙都转运盐使，官至礼部、户部尚书。贡性之因为贡师泰的关系在元朝做过小官，进入明朝后特别低调，躬耕终老。

四 人间有味

水调数声持酒听，午醉醒来愁未醒。

这是古典诗人的理想人生。

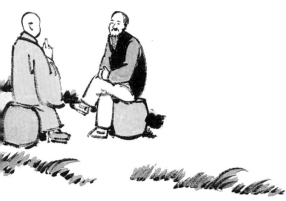

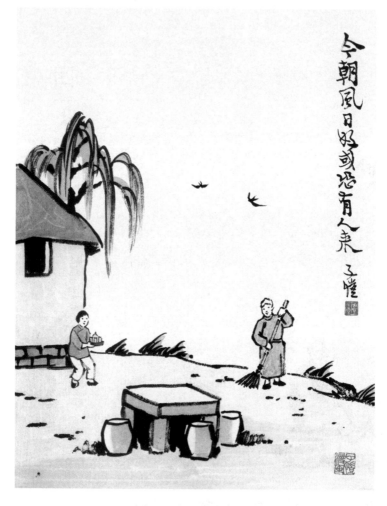

今朝风日好　或恐有人来

李白 《宫中行乐词》

今朝风日好，宜入未央游

水绿南薰殿，花红北阙楼。
莺歌闻太液，凤吹绕瀛洲。
素女鸣珠佩，天人弄彩球。
今朝风日好，宜入未央游。

注释

南薰殿：唐朝皇家宫殿之一，在兴庆宫内。

北阙：古代宫殿北面的门楼，臣子等候朝见或上书奏事之处。后来用为宫禁或朝廷的别称。孟浩然《岁暮归南山》中有"北阙休上书，南山归敝庐"。

莺歌：歌如莺啼。

太液：汉朝以来皇家园林一般都有太液池。唐朝太液池在大明宫，池中有蓬莱山。

凤吹：笙箫等细乐的美称。

素女、天人：都是指仙女，这里代指宫娥。

未央：未央宫，西汉王朝的大朝正殿，坐落在长安城地势最高的龙首原上。汉高祖七年由萧何监造，在秦章台的基础上修建而成。

 简评

李白供奉翰林期间除了三首脍炙人口的《清平调》，还写过一组《宫中行乐词》，这是其中一首。那时李白春风得意、扬眉吐气，据说他经常在御花园里偷看宫女梳头。

这首诗金碧辉煌、绚烂华美，然而让人印象最深的却是"今朝风日好"的平淡有味，不但丰子恺先生以此为题进行漫画创作，香港散文家董桥也以此为书名，就像苏东坡的"人间有味是清欢"被用作书名一样。

子在川上曰，逝者如斯夫。时光不会为我们停留，今朝风日好，就不应辜负。一年之中暖风十里丽人天的时候本来就不多，我们有心情买花载酒的时候更少，所以苏东坡《东栏梨花》说："惆怅东栏一株雪，人生看得几清明。"这里的"清明"相当于"晴明"，也可以指梨花的清丽鲜明。

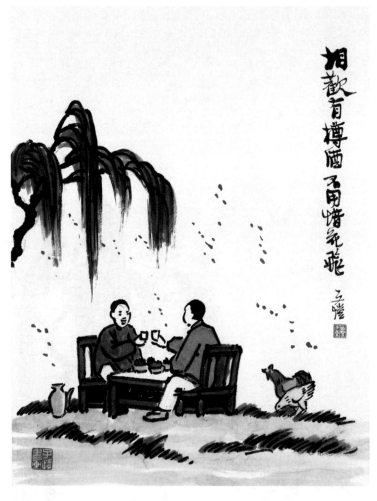

相欢有樽酒　不用惜花飞

王涯 《送春词》

相欢在尊酒，不用惜花飞

日日人空老，年年春更归。
相欢在尊酒，不用惜花飞。

简评

　　季节无限循环，人生不可逆转。过去就像落花，无论我们是否念念不忘，它们已经在轻舞飞扬；未来就像鲜花，无论我们是否忧心忡忡，它们还会在枝头绽放。与其怀念过去和忧虑将来，不如珍惜此时此刻的美好时光。

　　翰林学士出身的王涯是中唐著名宰相，在甘露之变中为宦官所杀。思想漫游在静穆幽远的诗乡，身体停留在残酷无情的官场，这是古代诗人最纠结的地方。

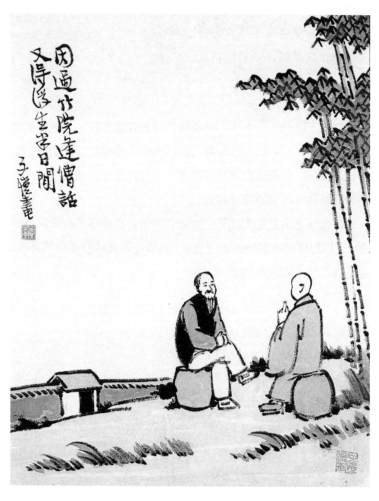

因过竹院逢僧话　又得浮生半日闲

李涉 《题鹤林寺壁》

因过竹院逢僧话，偷得浮生半日闲

终日昏昏醉梦间，忽闻春尽强登山。
因过竹院逢僧话，偷得浮生半日闲。

注释

强：勉强。

竹院：寺院。

浮生：漂泊如浮萍的人生。

简评

据晚唐范摅《云溪友议》记载，唐穆宗长庆二年，太学博士李涉前往九江看望弟弟江州刺史李渤，在皖口和强盗狭路相逢。这些绿林好汉听过他的才名，决定放他一马，不过要求他写诗相赠。李涉暂时忘了温柔敦厚的诗教，写下"他时不用逃名姓，世上如今半是君"，愤怒谴责政治黑暗和民不聊生。

中唐以后，诗人们对国家的前途和自己的命运更加担忧，美酒成了他们的共同爱好，李涉"终日昏昏醉梦间"，李商隐"美酒成都堪送老"，杜牧"与客携壶上翠微"，韦庄"劝君今夜须沉醉"，皇甫松的文集取名《醉乡日月》。

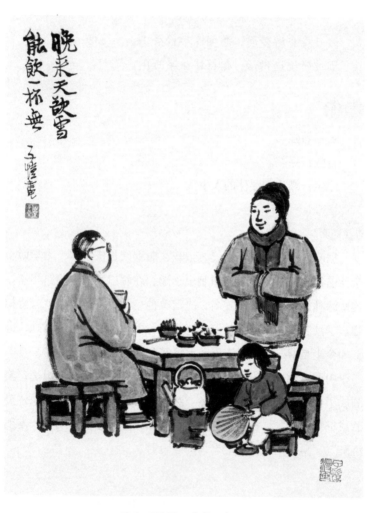

晚来天欲雪　能饮一杯无

白居易 《问刘十九》

绿蚁新醅酒，红泥小火炉。
晚来天欲雪，能饮一杯无？

注释

绿蚁新醅酒：刚刚酿好的新酒。新酒未滤清时，表面酒渣泛起，微绿如蚁，故称"绿蚁"。

无：表示疑问的语气词，相当于"吗"。

简评

这首诗是唐朝诗人白居易晚年归隐东都洛阳以后，在一个即将下雪的黄昏发出的饮酒邀请。刘十九是洛阳富商刘禹铜，他是著名诗人刘禹锡的堂兄，兄弟俩都是白居易的好朋友。

《长恨歌》代表青年白居易，他认为爱情可以超越生死，"在天愿作比翼鸟，在地愿为连理枝"。《琵琶行》代表中年白居易，在抗争失败之后开始心灰意冷，"同是天涯沦落人，相逢何必曾相识"。这首《问刘十九》可以代表晚年白居易，不再为赋新词强说愁，他最关心的是"晚来天欲雪，能饮一杯无？"

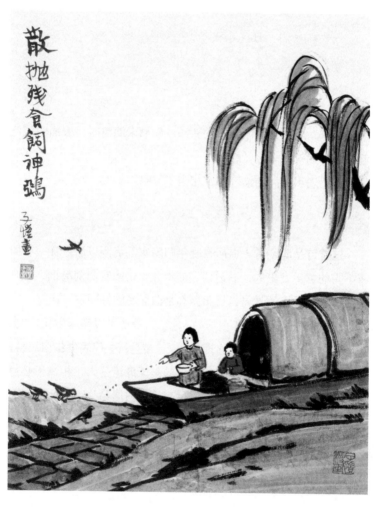

散抛残食饲神鸦

孙光宪 《竹枝词》

商女经过江欲暮，散抛残食饲神鸦

门前春水白蘋花，岸上无人小艇斜，

商女经过江欲暮，散抛残食饲神鸦。

注释

竹枝词：中国古代诗歌体裁的一种，由巴蜀民间歌谣演变而来。中唐著名诗人刘禹锡在做夔州刺史的时候进行仿作，从此以后直到晚清一直长盛不衰。

白蘋：水中浮草，多年生浅水草木，花朵近似莲花而小。

商女：歌女。

神鸦：神庙附近偷吃祭品的乌鸦。

简评

来自巴山蜀水的《竹枝词》本来就和神巫有关，这首词写的就是日暮时分江边神庙前发生的事情。那些江上画舫的歌妓经过神庙的时候，把自己的零食随手抛给乌鸦。古老庄严的庙宇和年轻妖艳的歌妓形成强烈反差。

五代宋初的孙光宪是花间词人中比较有个性的人，早年非常风流，"一生狂荡恐难休，且陪烟月醉红楼"，中年以后非常自负，"宁知获麟之笔，反为倚马之用"。他可以温柔，"揽镜无言泪欲流""一庭疏雨湿春愁"；可以豪放，"片帆烟际闪孤光""兰红波碧忆潇湘"。他还擅长写南国风光："越女沙头争拾翠，相呼归去背斜阳。"

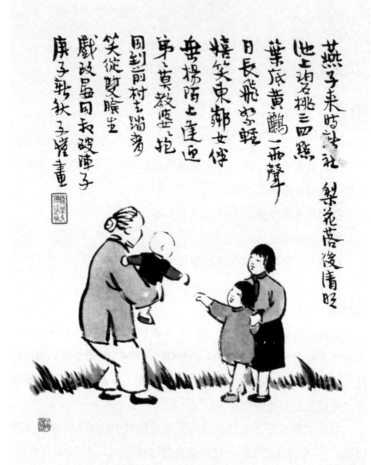

燕子来时新社　梨花落后清明

池上碧桃三四点　叶底黄鹂一两声　日长飞絮轻

嬉笑东邻女伴　垂杨陌上逢迎

弟弟莫教婆婆抱　同到前村去踏青　笑从双脸生

晏殊 《破阵子》

燕子来时新社，梨花落后清明

燕子来时新社，梨花落后清明。池上碧苔三四点，叶底黄鹂一两声，日长飞絮轻。

巧笑东邻女伴，采桑径里逢迎。疑怪昨宵春梦好，原是今朝斗草赢，笑从双脸生。

注 释

新社：春社，在立春后、清明前。

巧笑：美好的笑容。

斗草：一种民间游戏，由采草药衍生而来。通常是在节日郊游的时候进行，大家寻找奇花异草进行比赛，用对仗形式说出花名草名。儿童则以草茎相勾进行拔河，断者为输，重新换草相斗。

简 评

婉约词的主角通常都是寂寞雍容的贵族女子，晏殊这里表现的却是热情奔放的乡村少女。晏殊生活在北宋最安定的时代，这首词表现的也是太平盛世的青春风采。

晏殊和他的学生张先是同龄人，张先比老师晏殊还大一岁，柳永与二人属同一时代，他们见证过宋仁宗的四十年太平，因此他们是宋朝最擅长表现太平盛世的人。晏殊的《破阵子》从乡村的角度，张先的《天仙子》（水调数声持酒听）从文人的角度，柳永的《望海潮》（东南形胜）从城市的角度，共同完成了一幅北宋风情画，这是诗人版的《清明上河图》。

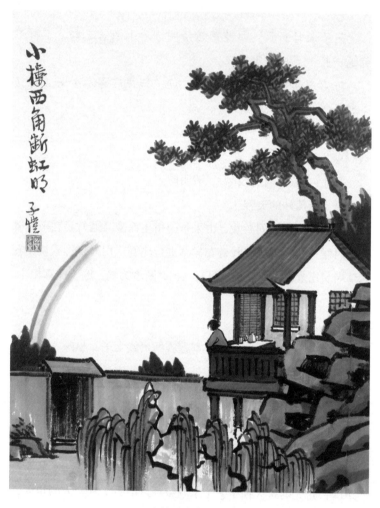

小楼西角断虹明

柳外轻雷池上雨，雨声滴碎荷声。小楼西角断虹明。阑干倚处，待得月华生。

燕子飞来窥画栋，玉钩垂下帘旌。凉波不动簟纹平。水精双枕，傍有堕钗横。

注释

柳外轻雷池上雨：出自李商隐《无题》"飒飒东风细雨来，芙蓉塘外有轻雷"。轻雷，若有若无的雷声。

断虹：一段彩虹，残虹。

阑干倚处，待得月华生：出自南唐冯延巳《抛球乐》"且上高楼望，相共凭阑看月生"。

凉波不动簟纹平：指竹子做的凉席平整如不动的波纹。簟，竹席。

水精：水晶。

傍有堕钗横：化用李商隐《偶题》"水文簟上琥珀枕，傍有堕钗双翠翘"。堕，脱落。

在南北统一的中国王朝中，北宋国土面积最小，但它却是很多学者心目中最繁荣富庶的王朝。宋太祖主张厚待文人，朝廷养了很多无所事事的闲官。宋朝文人喜欢酒边花下的应酬，这是宋词繁荣的重要原因。陈与义的《临江仙》记述了当时的情景："忆昔午桥桥上饮，坐中多是豪英，长沟流月去无声。杏花疏影里，吹笛到天明。"

晏殊喜欢高朋满座的盛宴，他的门生欧阳修也喜欢胜友如云的聚会。据钱世昭《钱氏私志》记载，这首词写在欧阳修做河南推官期间，那时距离他金榜题名不久，正是春风得意的时候，他爱上了洛阳城里的一个歌妓，因为赴宴迟到被西京留守钱惟演等人罚词一首。钱惟演对欧阳修寄予厚望，希望欧阳修注意形象。

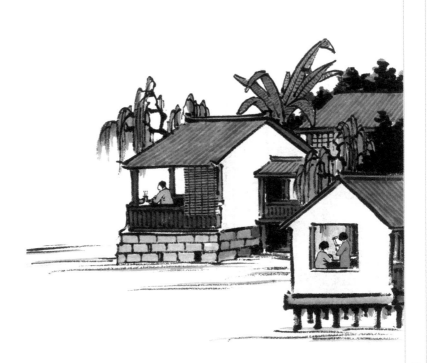

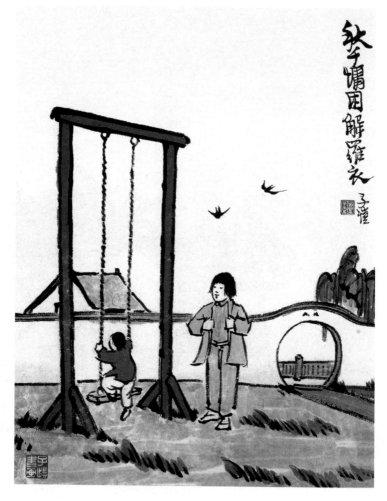

秋千慵困解罗衣

欧阳修 《阮郎归》

秋千慵困解罗衣，画堂双燕归

南园春半踏青时，风和闻马嘶。青梅如豆柳如眉，日长蝴蝶飞。

花露重，草烟低，人家帘幕垂。秋千慵困解罗衣，画堂双燕归。

简评

北宋著名宰相寇準、晏殊、王安石都留下了大量词作，司马光也写过"宝髻松松挽就，铅华淡淡妆成"，但最喜欢填词的还数欧阳修。欧阳修不但喜欢填词，而且把词写得流丽、生动、细致，让人怀疑来自亲身经历。政敌趁机把很多香艳小词安放到他的名下，教唆他的晚辈诬告他为老不尊。欧阳修百口莫辩，只好请求外放，躲进醉翁亭。

欧阳修擅长描写草熏风暖的美好春光，以及在春光中相思无凭的女郎。"风和闻马嘶"让她以为情郎已经归来，"画堂双燕归"又暗示燕归人未归。

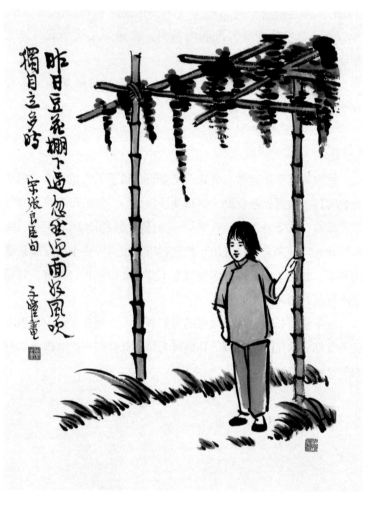

昨日豆花棚下过　忽然迎面好风吹　独自立多时

张良臣 《散句》

昨日豆花篱下过，忽然迎面好风吹

昨日豆花篱下过，忽然迎面好风吹。独自立多时。

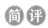

南朝诗人谢灵运的"池塘生春草，园柳变鸣禽"被誉为千古绝唱，其实就是和春草鸣禽不期而遇，因此有一种邂逅春天的惊喜之感。张良臣的"昨日豆花篱下过，忽然迎面好风吹"也是和好风美景不期而遇，因为心醉神迷所以"独自立多时"。

张良臣本是北宋京城大梁人，先祖因为贬官南迁鄞县（今浙江宁波）。他在宋孝宗隆兴元年登进士第，笃学好古，家徒四壁，喜欢写诗但不轻易落笔，有时候一年也写不出一首诗。他的《晓行》也是山水田园诗经典："千山万山星斗落，一声两声钟磬清。路入小桥和梦过，豆花深处草虫鸣。"

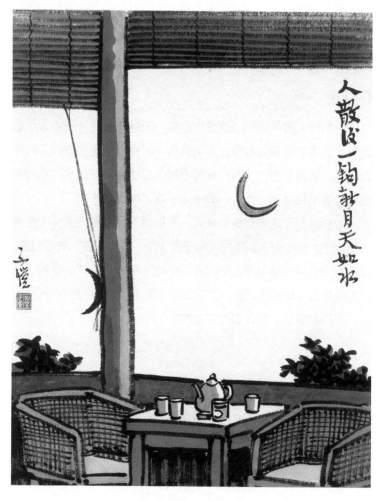

人散后　一钩新月天如水

谢逸 《千秋岁》

楝花飘砌，蔌蔌清香细。梅雨过，萍风起。情随湘水远，梦绕吴峰翠。琴书倦，鹧鸪唤起南窗睡。

密意无人寄，幽恨凭谁洗？修竹畔，疏帘里。歌余尘拂扇，舞罢风掀袂。人散后，一钩淡月天如水。

注释

楝花：楝树的花，形似丁香，花色淡紫。

幽恨凭谁洗：幽愁暗恨对谁诉说排遣。

袂：衣袖。

简评

北宋历史上有两次天门大开，不拘一格降人才，一次是四川才子三苏父子星耀眉山，另一次是江西才子晏殊、晏幾道、王安石、曾巩光照临川。晏殊等人在和三苏父子的对唱中不落下风，临川因此成为著名的才子之乡。北宋末年的诗人谢逸同样来自临川，只不过他是一颗流星，很少有人关注他短暂的一生。

谢逸性情高洁，特别喜欢蝴蝶，写过上百首蝴蝶诗，时人称为"谢蝴蝶"。这首《千秋岁》写诗人一天之内的悠闲自在，白天"琴书倦，鹧鸪唤起南窗睡"，夜晚"人散后，一钩淡月天如水"。

据说《人散后，一钩新月天如水》是丰子恺先生第一幅公开发表的漫画作品，当时是20世纪20年代，他正在浙江上虞白马湖畔的春晖中学教书育人。

唯有君家老松树　春风来似未曾来

张在 《题兴龙寺老柏院》

南邻北舍牡丹开，年少寻芳日几回。
惟有君家老柏树，春风来似不曾来。

简评

古典诗词有一种不可言诠只可意会的美，比如李商隐的"沧海月明珠有泪"，李璟的"还与韶光共憔悴"，以及张在的"春风来似不曾来"。

"惟有君家老柏树，春风来似不曾来"的字面意思是，因为松柏常青，春夏秋冬基本没有变化，所以"春风来似不曾来"。

张在是北宋青州人，一生郁郁不得志，不过张在并没有因此消沉。这首诗说的就是岁月静好山河无恙，可能也寄寓友谊地久天长。

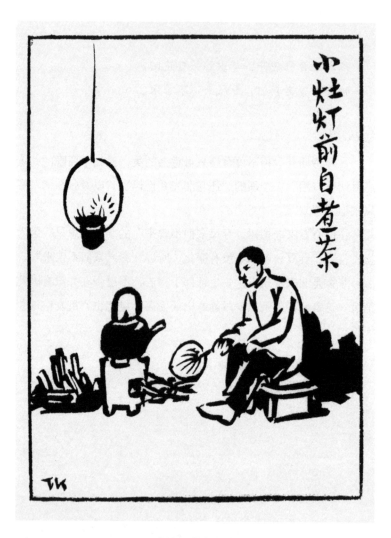

小灶灯前自煮茶

陆游 《自法云归》

归来何事添幽致，小灶灯前自煮茶

落日疏林数点鸦，青山阙处是吾家。
归来何事添幽致，小灶灯前自煮茶。

注释

法云：指法云寺。
阙处：缺处。
幽致：幽情逸致。

简评

南宋诗人陆游喜欢拄着竹杖在镜湖周边的青山绿水漫游，经常在村民的酒宴上开怀畅饮。他希望疲劳和美酒可以让自己睡个好觉，帮助他度过夜深人静的时候，因为往事不堪回首，此生谁料，心在天山，身老沧州。

不过，陆游同时又是一个擅长调整心情的养生专家，矮纸斜行闲作草，晴窗细乳戏分茶。写诗填词本身也是整理心情的重要手段，陆游是中国著名诗人中作品最多的诗人，也是中国古代寿命最长的诗人之一。唯一在写诗数量上超过他的人就是每日一诗的清高宗乾隆，乾隆是中国历史上寿命最长的帝王。

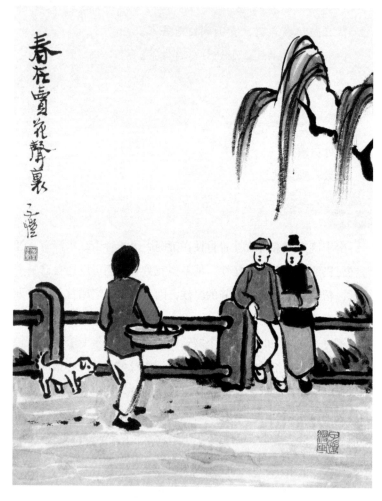

春在卖花声里

王峋 《夜行船》

不觉小窗人静，春在卖花声里

曲水湔裙三月二，马如龙、钿车如水。风飐游丝，日烘晴昼，人共海棠俱醉。

客里光阴难可意，扫芳尘、旧游谁记。午梦醒来，不觉小窗人静，春在卖花声里。

注 释

湔裙：旧时风俗，每年农历正月女子去河边洗衣，据说可以消灾解难，生孩子也不会难产。湔，洗。

三月二：上巳节，旧时这一天人们在水边清洗污垢，祭祀祖先。

钿车：用金银珠宝镶嵌装饰的车子。

飐：同"扬"。

旧游：昔日交游的朋友，有时也指过去游览的地方。

简 评

南宋词人王峋是北海（今山东潍坊）人，年轻时和陆游是同窗好友。

文人多愁善感，即使是在美好的春天，他们也经常愁眉不展。孟浩然牵挂鲜花，"夜来风雨声，花落知多少"。冯延巳寄情青草，"细雨湿流光，芳草年年与恨长"。韦应物即使春眠也有心事，"世事茫茫难自料，春愁黯黯独成眠"。只有王峋无忧无虑，"午梦醒来，不觉小窗人静，春在卖花声里"。

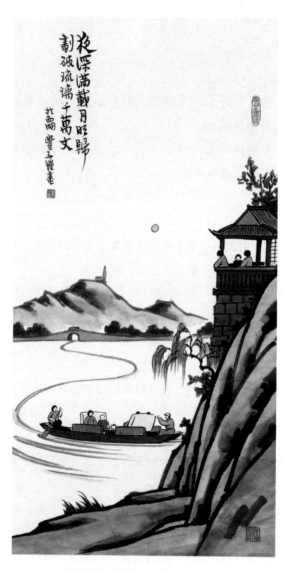

夜深满载月明归　划破琉璃千万丈

朱景文 《玉楼春》

夜深满载月明归，画破琉璃千万丈

玉阶琼室冰壶帐，恁地水晶帘不上。儿家住处隔红尘，
云气悠扬风淡荡。

有时闲把兰舟放，雾鬟风鬟乘翠浪。夜深满载月明归，
画破琉璃千万丈。

注释

恁地：如何，怎么。

儿家：通常是指女儿家。

简评

朱景文是清江（今属江西）人，南宋孝宗乾道五年进士，做
过一些微不足道的小官。"夜深满载月明归，画破琉璃千万丈"
的意境神似张孝祥的"玉界琼田三万顷，着我扁舟一叶"。巧合
的是，他们生活在同一时代，可能相差不到十岁。

元末明初诗人唐珙（唐温如）的《题龙阳县青草湖》和这两
首词在意境上有相似之处："西风吹老洞庭波，一夜湘君白发多。
醉后不知天在水，满船清梦压星河。"龙阳县即今湖南汉寿。青
草湖在洞庭湖东南，和洞庭湖一脉相连。

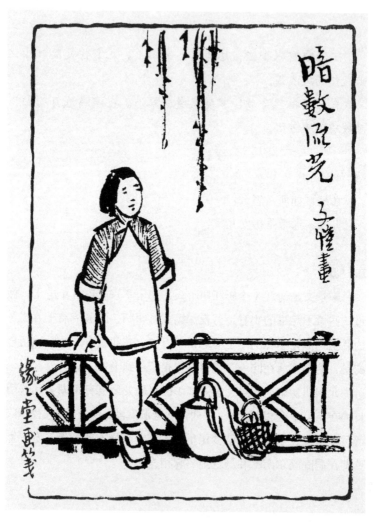

暗数流光

卢祖皋 《洞仙歌》

晚来庭户悄，暗数流光

玉肌翠袖，较似酴醾瘦。几度熏醒夜窗酒。问炎洲何事，得许清凉，尘不到，一段冰壶剪就。

晚来庭户悄，暗数流光，细拾芳英黯回首。念日暮江东，偏为魂销。人易老、幽韵清标似旧。正簟纹如水帐如烟，更奈向，月明露浓时候。

注 释

酴醾：荼縻。

炎洲：神话传说中地名，也可以泛指相对炎热的南方大地。

日暮江东：出自杜甫《春日忆李白》"渭北春天树，江东日暮云"。

簟：竹席。

简 评

一个炎热的夏天黄昏，诗人在酒醒之后走进幽静的庭院，他拾起地上的落花，想起随着流光远去的青春和爱人，黯然伤神直到月明露浓夜深。

"暗数流光，细拾芳英黯回首"，南宋词人卢祖皋写的依然是太平时序。人到中年以后，知交逐渐零落，"当时共我赏花人，点检如今无一半"，所以特别想故地重游，见见那些陪伴我们走过少年时光和青春岁月的朋友。这是和平年代很正常的愿望，到了战争年代却成了奢求。

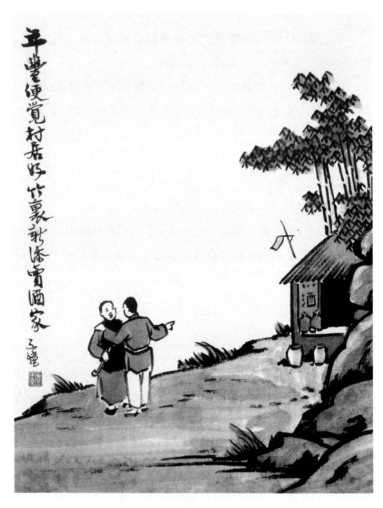

年丰便觉村居好　竹里新添卖酒家

张炜 《题村居》

年丰便觉村居好，竹里新添卖酒家

村居何识见时节，春去春来自一年。
谁与儿童话寒食，也将杨柳插门前。
数舍茅茨簇水涯，傍檐一树早梅花。
年丰便觉村居好，竹里新添卖酒家。

注 释

茅茨：茅草盖的屋子。
簇：簇拥，聚集。

简 评

张炜是南宋江湖派诗人之一。江湖派诗人因为"秋雨梧桐皇子府，春风杨柳相公桥"和"东风谬掌花权柄，却忌孤高不主张"得罪了宰相史弥远。史弥远假借皇命销毁他们的诗歌合集《江湖集》的雕版，同时禁止士大夫写诗。江湖派诗人不敢涉及时事，只好把兴趣转向山水田园。

史弥远的禁令也不是一无是处，张炜的《题村居》就是意外收获。"年丰便觉村居好，竹里新添卖酒家"，因为丰年有多余的粮食可以酿酒，竹林里又有新的酒旗迎风飘扬。空气中弥散的不只是酒香，还有父老乡亲丰衣足食的希望。

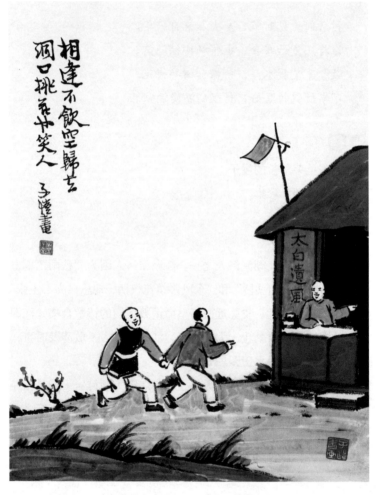

相逢不饮空归去　洞口桃花也笑人

释惟一 《颂古》

相逢不饮空归去，明月清风也笑伊

来去客情千样别，高低主礼一般施。
相逢不饮空归去，明月清风也笑伊。

简评

《宋诗纪事》说释惟一是北宋神宗时期人，曾经住持嘉禾天宁寺，但也有人说他生活在南宋末年，少年入道，活到八十高龄，元世祖至元十八年去世。明朝道家启蒙读物《增广贤文》收录了这首诗，不过改动了几个字："相逢不饮空归去，洞口桃花也笑人。"

宋朝科举考试远比唐朝兴盛，唐朝每年录取的进士很少超过三十人，宋朝录取最多的一年超过六百人。很多书生考试失败后就像贾岛一样躲进寺庙，利用远离尘嚣的环境准备重考。范仲淹和范成大都这么做过。因此很多僧人都是文人出身，出家后也和文人往来频繁。苏东坡做杭州知州的时候，有一次带着歌妓去净慈寺捣乱。大通禅师有点不高兴。苏东坡以《南歌子》词调侃："师唱谁家曲，宗风嗣阿谁。借君拍板与门槌。我也逢场作戏、莫相疑。溪女方偷眼，山僧莫眨眉。却愁弥勒下生迟，不见老婆三五、少年时。"据《苕溪渔隐丛话》记载，苏州和尚仲殊看到之后不但没有觉得不妥，反而特意填词唱和。

释惟一这种喜欢呼朋唤友痛饮美酒的人最后却遁入空门，极有可能是因为某年花下遇见的某个红颜。世间安得双全法，不负如来不负卿。

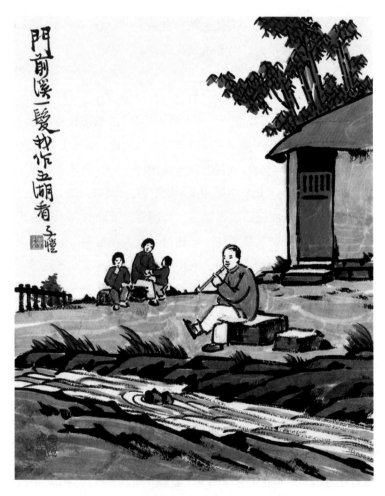

门前溪一发　我作五湖看

罗公升 《溪上》

门前溪一发，我作五湖看

往岁贪奇览，今年遂考槃。
门前溪一发，我作五湖看。

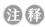

奇览：搜奇猎胜。
考槃：盘桓之意，指避世隐居，出自《诗经·卫风·考槃》。

罗公升是永丰（今属江西）人，南宋末年以军功授本县县尉，宋亡后北游燕赵，结交南宋宗室赵孟荣等，图谋复国，壮志未酬，回乡隐居终老。

"门前溪一发，我作五湖看"，以小见大，心怀天下，门前清浅小溪让他想起五湖烟水，那烟波浩渺的五湖又让他想起当年仗剑走天涯。

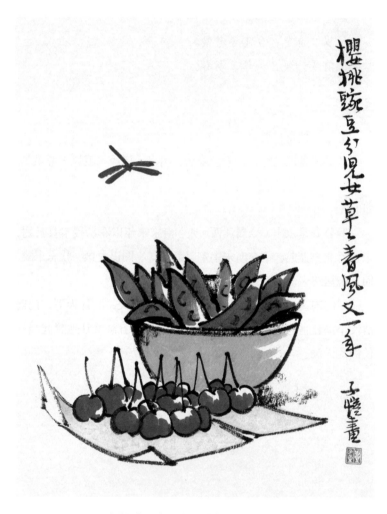

樱桃豌豆分儿女　草草春风又一年

方回 《春晚杂兴》

櫻桃豌豆分儿女，草草春风又一年

岂有邪溪父老钱，无朝无暮在樽前。
櫻桃豌豆分儿女，草草春风又一年。

注释

邪溪父老钱：典出东汉会稽太守刘宠的故事。据郦道元《水经注》记载："麻潭下注若邪溪，水至清照，众山倒影，窥之如画。汉世刘宠作郡，有政绩，将解任去治，此溪父老人持百钱出送，宠各受一文。"

无朝无暮：不分早晚。

草草：不经意，无意间。

简评

江浙一带有过立夏节的风俗，此时正好櫻桃和豌豆成熟，白天一家人分头采摘，晚上在油灯下围桌而食，告别春天，迎接夏季的到来。

方回是歙县（今属安徽）人，宋末元初诗人和评论家，他的《瀛奎律髓》是著名诗话。方回可能有双重人格，他追求名利不择手段，但他的诗文却正气凛然，《四库全书总目》说他"学问议论，一尊朱子，崇正辟邪，不遗余力，居然醇儒之言"。

五 每逢佳节

春城无处不飞花，寒食东风御柳斜。二十四番花信风带来二十四节气，加上元宵、中秋、重阳等传统佳节，我们的祖先一直在诗意地栖居。

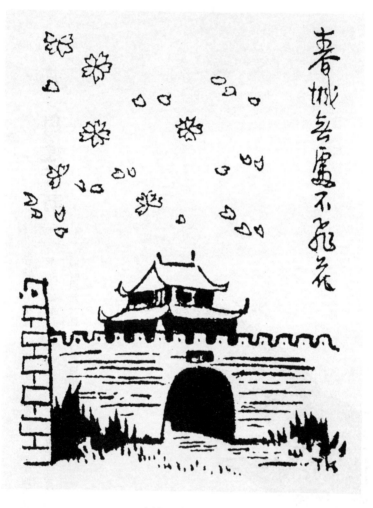

春城无处不飞花

春城无处不飞花，寒食东风御柳斜。
日暮汉宫传蜡烛，轻烟散入五侯家。

注释

御柳：皇城中的柳树。

汉宫：这里指唐朝皇宫。

传蜡烛：虽然寒食节禁火，但公侯之家经过皇帝特许可以点蜡烛。

五侯：汉桓帝在一天之中封了五个得宠的宦官为侯。有人认为韩翃此诗有意讽刺中唐以后宦官专政。

简评

韩翃是唐朝不幸的诗人之一。他是唐玄宗天宝十三年进士，两年之后的天宝十五年，安史叛军就攻进了长安。金榜题名后，他不但没有做官，还不得不告别红颜知己柳氏离开长安，在藩镇幕府之间辗转。韩翃又是唐朝幸运的诗人之一。这首诗写安史之乱平定后的寒食节这天的长安。过去几年的寒食节都特别冷清，但是这天的长安，东风送暖，落英缤纷，还有早莺杨柳，歌舞升平。黄昏以后缇骑出动，王侯将相分享火种。无论是满城飞花的大好春光，还是君臣融洽的太平景象，都让记得开元全盛日的唐朝君臣仿佛回到盛唐。据晚唐孟棨《本事诗》记载，唐德宗因为对这首诗印象很好，点名指定韩翃做驾部郎中知制诰。知制诰为皇帝起草诏书，在皇帝近臣中名声最好，古典诗人梦寐以求。

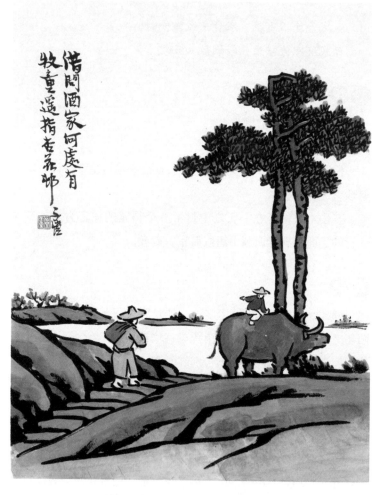

借问酒家何处有　牧童遥指杏花村

杜牧 《清明》

借问酒家何处有？牧童遥指杏花村

清明时节雨纷纷，路上行人欲断魂。

借问酒家何处有？牧童遥指杏花村。

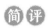 简评

古人慎终追远，特别重视清明祭祀祖先。杜牧写这首诗时正在池州刺史任上，不能回到长安杜陵和家人一起扫墓，他想找个地方借酒浇愁，于是在牧童的指引下，走进了杏花深处的酒楼。因为这首诗影响深远，"杏花村"后来成为最流行的酒店名。

自古以来，寒食、清明都是纪念先人和踏青游春并行，"淡荡春光寒食天，玉炉沉水袅残烟""梨花风起正清明，游子寻春半出城"，古人的寒食清明诗并不是愁容满面只写悲情。这首诗也是这样，苦雨纷繁的同时杏花鲜明。

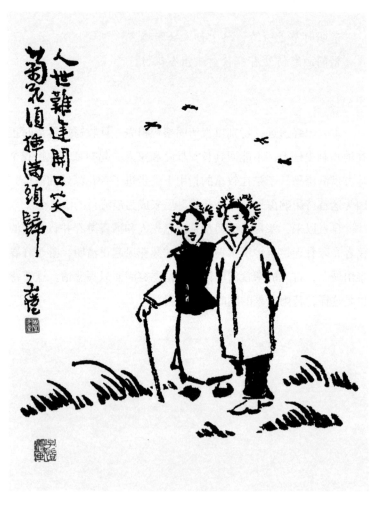

人世难逢开口笑　菊花须插满头归

杜牧 《九日齐山登高》

尘世难逢开口笑，菊花须插满头归

江涵秋影雁初飞，与客携壶上翠微。
尘世难逢开口笑，菊花须插满头归。
但将酩酊酬佳节，不用登临恨落晖。
古往今来只如此，牛山何必独沾衣。

注释

齐山：在今安徽贵池，唐朝时属池州。

翠微：青翠的山色，这里代指青山。

登临：登山临水。

牛山何必独沾衣：牛山在今山东淄博。这个典故出自《晏子春秋》。据说在春秋时期，有一天齐国君臣登上牛山，齐景公感慨人生短暂，难逃一死，君臣相对哭泣。当时晏子也在场，忍不住出言讽刺。晏子认为如果人能长生不老，那齐国开国君王姜太公仍健在，齐景公又怎么能得到国君的位置，当然更没有机会幻想长生不老。

简评

这首诗写于唐武宗会昌五年，那时杜牧正在做池州刺史。好友张祜来拜访他，两人在重阳节一起携酒登上齐山。张祜比杜牧更加怀才不遇，仍是布衣。杜牧安慰他功名利禄都是过眼云烟，所有人都难免年华老去，最好及时行乐，笑口常开。这首诗又名《九日齐安登高》，黄州古名齐安，杜牧做过黄州刺史。

晚清桐城派文学家吴汝纶认为这是杜牧最好的七律，吴汝纶的学生高步瀛甚至认为这首诗在杜牧所有诗歌中排名第一。

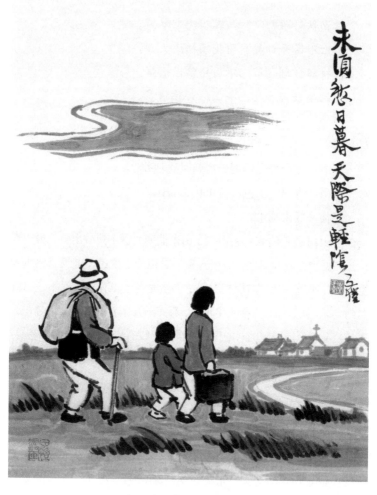

未须愁日暮　天际是轻阴

程颢 《陈公广园修禊事席上赋》

盛集兰亭旧，风流洛社今。坐中无俗客，水曲有清音。
香篆来还去，花枝泛复沉。未须愁日暮，天际是轻阴。

注释

修禊：古代的基本祭祀之一，通常在水边举行，沐浴更衣，被除灾祸病疫。汉代应劭《风俗通义》中有"禊，洁也"。

洛社：唐武宗会昌五年春天，白居易等健康长寿的官员在洛阳举行"七老会"，同年夏天又举行"九老会"。宋神宗元丰年间，富弼、文彦博、司马光等高龄大臣效仿组织"洛阳耆英会"。

香篆：焚香时所起的烟缕曲折似篆文，因此得名。

简评

程颢是洛阳人，宋仁宗嘉祐二年苏东坡同榜进士，他和弟弟程颐都是程朱理学的奠基人。二程生前官位不高，但是因为程朱理学有利于封建统治，死后和朱熹一道受到历代封建王朝追封哀悼，得以从祀孔庙。

东晋永和九年王羲之主持的兰亭盛会千古流芳，后世文人雅士纷纷效仿。"未须愁日暮，天际是轻阴"，欢乐的时间总是过得很匆忙，有人担心天色已晚，实际上只是轻云暂时遮挡了阳光。这里显然化用了草圣张旭的《山行留客》："山光物态弄春晖，莫为轻阴便拟归。"

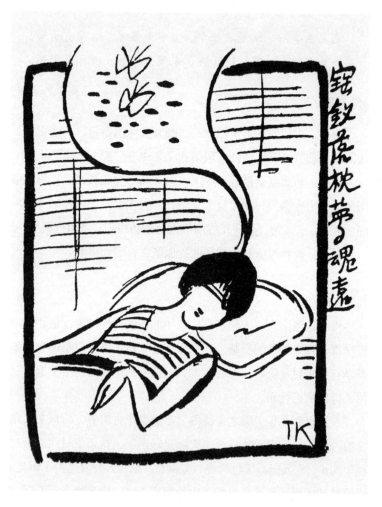

宝钗落枕梦魂远

周邦彦 《秋蕊香》

宝钗落枕梦春远，帘影参差满院

乳鸭池塘水暖，风紧柳花迎面。午妆粉指印窗眼，曲里长眉翠浅。

问知社日停针线，探新燕。宝钗落枕梦春远，帘影参差满院。

注释

社日停针线：社日是古时祭祀土神的日子，分春社与秋社。每逢社日，妇女有不做针线活的习惯，中唐诗人张籍写过"今朝社日停针线"。

宝钗落枕：可能出自李商隐《偶题》中的"水文簟上琥珀枕，傍有堕钗双翠翘"。

简评

一张华美的绣床是古典诗词非常重要的意象，而且床头的雕刻和纱帐的刺绣都是成双成对的鸳鸯，用来反衬女主人公孤单落寞独守空房。词中女子在春天的正午睡得正香，宝钗落在枕边，说明她没有卸妆就上了床。她梦见春天已经远去，醒来却看见帘影参差满院，外面的世界依旧春意盎然。虽然是一场虚惊，但如此只能独自昏睡的春天，越美好越心烦，而且白天昏睡证明昨夜很可能辗转难眠。

据说这是周邦彦写给生病妻子的词。周邦彦字美成，集词学艺术之大成。推崇者把他和诗圣杜甫相提并论，有道是："诗中杜陵，词中美成。"

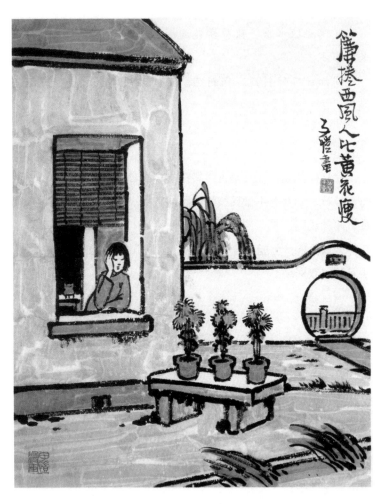

帘卷西风　人比黄花瘦

李清照 《醉花阴》

帘卷西风，人比黄花瘦

　　薄雾浓云愁永昼，瑞脑消金兽。佳节又重阳，玉枕纱厨，半夜凉初透。

　　东篱把酒黄昏后，有暗香盈袖。莫道不销魂，帘卷西风，人比黄花瘦。

注释

　　愁永昼：整个漫长的白天一直忧愁烦闷。

　　瑞脑消金兽：金兽香炉中的香料逐渐燃尽。瑞脑，一种薰香名，又称龙脑、冰片。金兽，兽形的铜香炉。

　　纱厨：古代用来防蚊蝇的纱帐。

　　东篱：泛指采菊之地。东晋陶渊明《饮酒》："采菊东篱下，悠然见南山。"

　　销魂：悲伤和欢欣都可以叫销魂，这里显然是指悲伤。南朝江淹《别赋》："黯然销魂者，惟别而已矣。"

　　人比黄花瘦：人比菊花瘦。比，一作"似"。

北宋宣和三年，赵明诚出任莱州太守，李清照不知何故没有同行，她在重阳节的时候填了这首《醉花阴》寄给赵明诚。据说赵明诚收到这首词之后，闭门谢客仿作了五十首，把李清照的词混在其中，请好友陆德夫评鉴。

陆德夫反复比较之后说："赵兄最近进步神速，有三句写得真好。"

"是哪三句？"

"莫道不销魂，帘卷西风，人比黄花瘦。"

赵明诚从此对李清照心悦诚服。

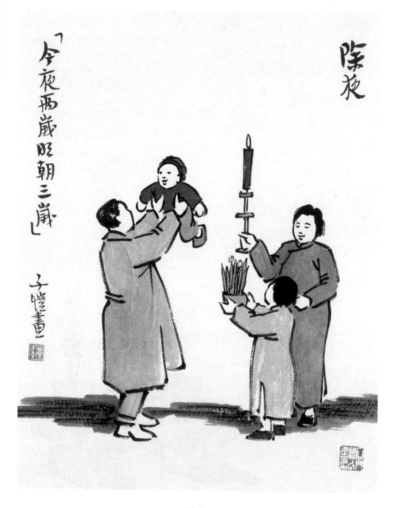

除夜

陆游 《除夜雪》

半盏屠苏犹未举，灯前小草写桃符

北风吹雪四更初，嘉瑞天教及岁除。
半盏屠苏犹未举，灯前小草写桃符。

注释

嘉瑞：祥瑞，即大雪兆丰年。

屠苏：酒名，据说大年初一喝了可以保佑整年平安。

桃符：印有门神的桃木板。

简评

中国老百姓在平凡的一生里行礼如仪，饮屠苏酒和写桃符都是过年必不可少的程序，到了清明和中秋，很多漂泊异乡的人也会尽可能赶回去。这些节日是亲朋好友最有可能久别重逢的日子，因此传统佳节又是我们的记忆纽带，既有"昔别君未婚，儿女忽成行"的感慨，也有"问姓惊初见，称名忆旧容"的意外。

南宋"中兴四大诗人"中陆游和范成大最受欢迎。陆游的诗集名叫《剑南诗稿》，范成大的诗集名叫《石湖集》，清朝初年遂有"家剑南而户石湖"的说法。他们的诗词到了近五百年以后的清朝依然受欢迎，除了诗词本身亲近田园、充满人间烟火气的原因外，可能和他们强烈的爱国情怀也有关系。陆游一生做梦都想驱逐金人，收复失地，范成大出使金国不辱使命，还在抗金前线做过四川制置使，而满清八旗正是金国女真人的后裔。清朝初年的读书人偏爱他们可能是一种无声的抗议。

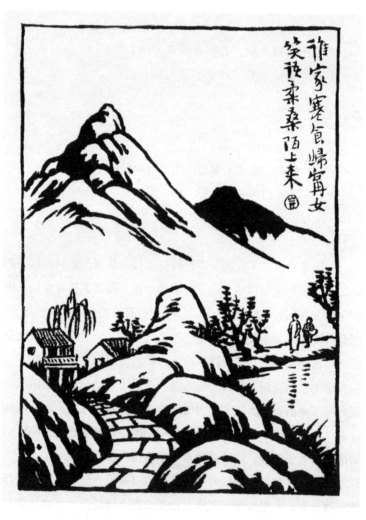

谁家寒食归宁女　笑语柔桑陌上来

辛弃疾 《鹧鸪天》

谁家寒食归宁女，笑语柔桑陌上来

着意寻春懒便回，何如信步两三杯。山才好处行还倦，诗未成时雨早催。

携竹杖，更芒鞋，朱朱粉粉野蒿开。谁家寒食归宁女，笑语柔桑陌上来。

注释

诗未成时雨早催：出自杜甫《陪诸贵公子丈八沟携妓纳凉晚际遇雨二首》中的"片云头上黑，应是雨催诗"。

归宁：出嫁的女儿回娘家探亲。

简评

在长期滞留江南的北方诗人中，杜牧最喜欢江南，他笔下的南方也格外美好，"青山隐隐水迢迢，秋尽江南草未凋"。李清照最不喜欢江南，她南渡以后的诗词几乎都在怀念北方，"伤心枕上三更雨，点滴霖霪，点滴霖霪，愁损北人不惯起来听"。这可能和他们南下时的年龄有关。杜牧很年轻就来到南方做官，早已习惯了江南的温润；李清照四十多岁才不得不南下，而且是因为逃避靖康之难。

辛弃疾南下的年龄和杜牧比较接近，所以对江南的气候非常适应。李清照南归以后"试灯无意思，踏雪没心情"，辛弃疾却兴致勃勃地登山临水寻找灵感，他喜欢看小朋友偷桃剥莲，也喜欢看盛装打扮的归宁女那春风沉醉的笑脸。

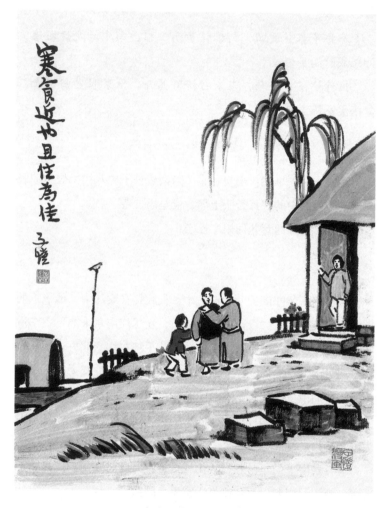

寒食近也　且住为佳

辛弃疾 《霜天晓角·旅兴》

明日万花寒食，得且住，为佳耳

吴头楚尾，一棹人千里。休说旧愁新恨，长亭树，今如此。宦游吾倦矣，玉人留我醉。明日万花寒食，得且住，为佳耳。

注 释

吴头楚尾：今江西北部春秋时期是吴楚两国交界的地方。

长亭树，今如此：化用东晋权臣桓温"木犹如此"的典故。

明日万花寒食，得且住，为佳耳：出自晋无名氏书帖中的"天气殊未佳，汝定成行否？寒食近，且住为佳尔"。"万花寒食"可能还有一个出处，那就是冯延巳的"百草千花寒食路，香车系在谁家树"。

简 评

在南宋朝廷眼里，无论辛弃疾有多么英勇善战，他都是个不可完全信任的"归正人"。辛弃疾和岳飞一样只能仰天长啸，却将万字平戎策，换得东家种树书。他不想像岳飞父子一样束手就擒，但又无法保证整个家族的安全。万般无奈之下，他把宝剑收回剑鞘，开始学习填词应酬。南宋江西诗派影响深远，提倡点铁成金、脱胎换骨，无一字无来处。辛弃疾深受影响，在诗词中融入大量成语典故。

据《世说新语》记载，东晋权臣桓温带兵北征的时候，经过南琅琊郡郡治金城，看见他以前做琅琊内史时种的柳树已经腰大十围，感叹"木犹如此，人何以堪"，人生易老而功业无成。这是辛弃疾最喜欢使用的典故，因为他正是被翻云覆雨的命运贻误终生。

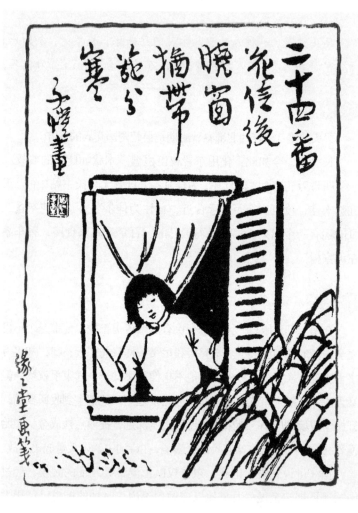

二十四番花信后　晓窗犹带几分寒

何应龙 《晓窗》

二十四番花信后，晓窗犹带几分寒

桃花落尽李花残，女伴相期看牡丹。
二十四番花信后，晓窗犹带几分寒。

简评

　　农历每个月有两个节气，一年有二十四节气，每个节气都有鲜花开放，人们挑选一种花期最准确守信的花作为这个节气的代表，这就是二十四番花信，随着花期而来的风就是花信风。大自然为了让我们一年四季都有鲜花相伴，安排各种鲜花次第开放，晚清诗人张维屏因此感叹"造物无言却有情"。

　　何应龙是钱塘（今浙江杭州）人，南宋宁宗嘉泰年间进士，做过汉州知州。除了这首诗，他的《客怀》也写得很好："客怀处处不宜秋，秋到梧桐动客愁。想得故人无字到，雁声远过夕阳楼。"

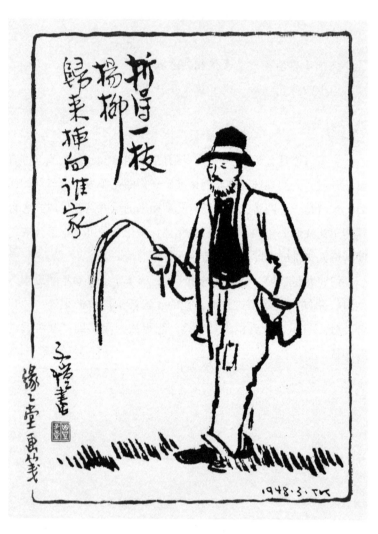

折得一枝杨柳　归来插向谁家

张炎 《朝中措》

折得一枝杨柳，归来插向谁家

清明时节雨声哗，潮拥渡头沙。翻被梨花冷看，人生苦恋天涯。

燕帘莺户，云窗雾阁，酒醒啼鸦。折得一枝杨柳，归来插向谁家？

注 释

翻：却，表示转折。

燕帘莺户，云窗雾阁：莺莺燕燕穿过春天的人家。

简 评

南宋初年名将张俊是岳飞父子的仇人，因为参与迫害岳武穆遗臭万年，但他的孙子张鉴和曾孙张镃却是天才词人姜夔的朋友和恩人。南宋末年著名词人张炎又是张镃的曾孙，因为《解连环·孤雁》得到"张孤雁"的绰号，又因为《南浦·春水》得到"张春水"的绰号。

"人生苦恋天涯"，人生总有对天涯的无限向往，接近我们现在说的"人生除了琐碎的日常，还有诗和远方"。

六　多愁善感

诗人是一个国家的良心，最柔软也最敏感。李白说『白发三千丈，缘愁似个长』，韦应物说『世事茫茫难自料，春愁黯黯独成眠』，李后主说『人生愁恨何能免』。这是诗人们的悲哀，也是我们所有人的无奈。

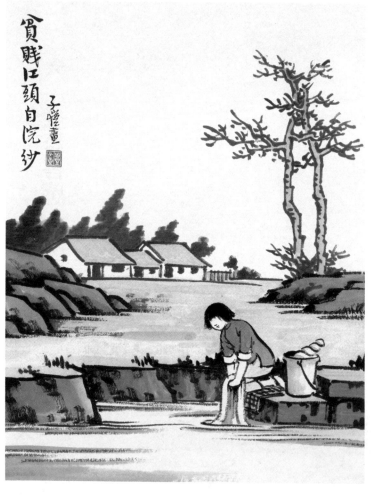

贫贱江头自浣纱

王维 《洛阳女儿行》

谁怜越女颜如玉，贫贱江头自浣纱

洛阳女儿对门居，才可容颜十五余。
良人玉勒乘骢马，侍女金盘脍鲤鱼。
画阁朱楼尽相望，红桃绿柳垂檐向。
罗帏送上七香车，宝扇迎归九华帐。
狂夫富贵在青春，意气骄奢剧季伦。
自怜碧玉亲教舞，不惜珊瑚持与人。
春窗曙灭九微火，九微片片飞花琐。
戏罢曾无理曲时，妆成只是熏香坐。
城中相识尽繁华，日夜经过赵李家。
谁怜越女颜如玉，贫贱江头自浣纱。

注释

才可：恰好。

良人玉勒乘骢马：良人骑着玉勒雕鞍的骏马。良人，古时夫妻互称为良人，后多用于妻子称丈夫。玉勒，玉制的马衔。骢马，青白色相杂的马。

脍：把鱼、肉切成薄片。也可作名词用，同"鲙"，指切碎的肉。

七香车：用多种香木制成的车。

九华帐：精美华丽的花罗帐。《宋书·后妃传》："自汉氏昭阳之轮奂，魏室九华之照耀。"

狂夫：古代妇女对自己丈夫的谦称。李白《捣衣篇》："玉

手开缄长叹息，狂夫犹戍交河北。"

剧季伦：超过石季伦。西晋石崇字季伦，以豪奢著称。

碧玉：西晋汝南王司马亮的爱妾，成语"小家碧玉"就是由她而来。

花琐：指雕花的连环窗格。

赵李家：汉成帝的皇后赵飞燕、婕妤李平两家，这里泛指贵戚之家。

简评

初唐四杰之一的卢照邻写过杰出长诗《长安古意》，讽刺贵族豪强的飞扬跋扈、不可一世。这首诗影响深远，王维的《洛阳女儿行》、杜甫的《丽人行》以及白居易的《长恨歌》中都有《长安古意》的影子。

在《长安古意》中，卢照邻把自己比作不得志的西汉才子扬雄，"寂寂寥寥扬子居"和"梁家画阁中天起"形成鲜明对比。王维《洛阳女儿行》最后一句"谁怜越女颜如玉，贫贱江头自浣纱"，似乎也在抱怨自己怀才不遇。

杜甫 《佳人》

天寒翠袖薄，日暮倚修竹

绝代有佳人，幽居在空谷。
自云良家子，零落依草木。
关中昔丧乱，兄弟遭杀戮。
官高何足论，不得收骨肉。
世情恶衰歇，万事随转烛。
夫婿轻薄儿，新人美如玉。
合昏尚知时，鸳鸯不独宿。
但见新人笑，那闻旧人哭。
在山泉水清，出山泉水浊。
侍婢卖珠回，牵萝补茅屋。
摘花不插发，采柏动盈掬。
天寒翠袖薄，日暮倚修竹。

注释

转烛：烛火随风转动，比喻世事变化无常。

新人：指丈夫新娶的妻子。下文的"旧人"是佳人自称。

合昏：夜合花，叶子朝开夜合。

卖珠：因生活穷困而贱卖珠宝。

动：往往。

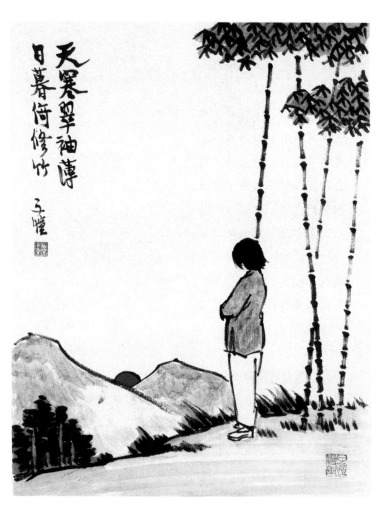

天寒翠袖薄　日暮倚修竹

简 评

幽谷佳人的形象由来已久，最早可以追溯到屈原的《九歌》："若有人兮山之阿，被薜荔兮带女萝。既含睇兮又宜笑，子慕予兮善窈窕。"

杜甫笔下的乱世佳人无依无靠，带着侍女住在山中茅屋。杜甫在谴责战乱的同时自伤身世。也有人认为"在山泉水清，出山泉水浊"指的是在野和做官，杜甫在警示自己不能随波逐流。

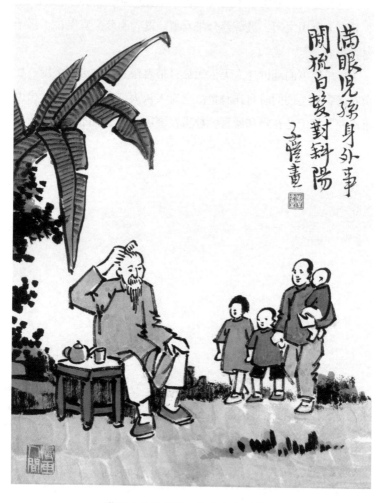

满眼儿孙身外事　闲梳白发对斜阳

窦巩 《代邻叟》

满眼儿孙身外事，闲梳白发对残阳

年来七十罢耕桑，就暖支羸强下床。
满眼儿孙身外事，闲梳白发对残阳。

注释

耕桑：种田养蚕。

就暖：老年人怕冷，喜欢晒太阳。就，靠近。

支羸：支撑着羸弱的身体。

简评

中唐诗人窦巩有个搞笑的特点，平时和人说话的时候，嘴唇动但是不发声，白居易等人戏称他为"嗫嚅翁"。

这首诗是他站在邻居老翁的立场抒发的人生感想：辛苦了一辈子的农村老人就像天边的夕阳，已经走到了人生的黄昏，他最在意的不是儿孙满堂，而是如何度过身体每况愈下的暮年时光。

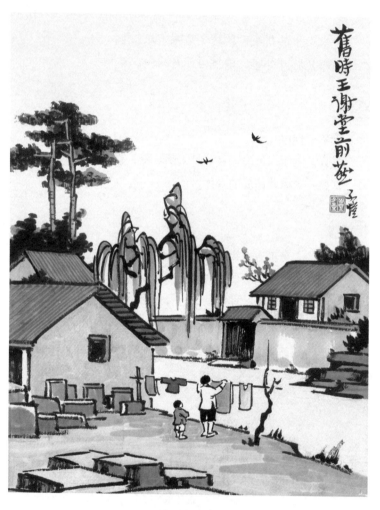

旧时王谢堂前燕

刘禹锡 《金陵五题·乌衣巷》

旧时王谢堂前燕，飞入寻常百姓家

朱雀桥边野草花，乌衣巷口夕阳斜。
旧时王谢堂前燕，飞入寻常百姓家。

简评

咏史诗是古典诗歌的重要类型。写作咏史诗是诗人才华全面的标志，如果没有写过优秀的咏史诗，他们都不好意思以诗人自居。唐朝诗人刘禹锡和他的咏史诗又是其中翘楚，他的《金陵五题》是咏史诗皇冠上的明珠。这组诗中写得最好的是《石头城》，其次就是这首《乌衣巷》。

那只旧时王谢堂前的燕子，仿佛从来未曾离去，只是飞进了寻常百姓家里。这种穿越时空的现代电影表现手法，刘禹锡早在上千年前就运用自如。

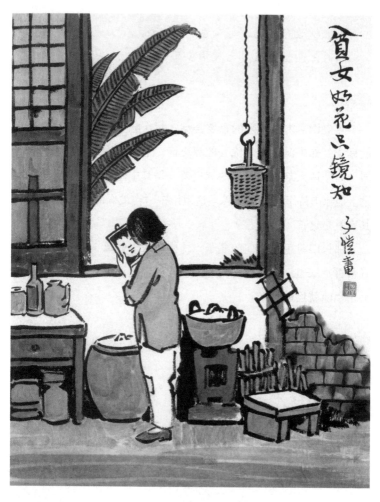

贫女如花只镜知

春日游 杏花吹满头

子恺画

施肩吾 《上礼部侍郎陈情》

晴天欲照盆难反，贫女如花镜不知

九重城里无亲识，八百人中独姓施。
弱羽飞时攒箭险，蹇驴行处薄冰危。
晴天欲照盆难反，贫女如花镜不知。
却向从来受恩地，再求青律变寒枝。

注释

九重城：京城。白居易《长恨歌》："九重城阙烟尘生，千乘万骑西南行。"

弱羽飞时攒箭险：小鸟在箭雨中飞行。弱羽，飞行力弱的小鸟。攒箭，集中射击的箭。

蹇驴：腿脚不灵便的驴。

晴天欲照盆难反：虽然我想得到阳光雨露，但是我身处覆盆之下。

再求青律变寒枝：再次请求温暖的春风让干枯的树枝重新焕发生机。青律，代表春天的律管。律管是古代校正乐律的器具，用竹管或金属管制成，每一律管代表一个月，共十二律管，以十二律吕命名。古人为了预测节气，将苇膜烧成灰放在律管内，时序到了某一月份，相应律管内的灰就会自行飞出。

施肩吾是睦州分水（治今浙江桐庐西北）人，《上礼部侍郎陈情》是他请求高官援引的诗。丰子恺先生把"贫女如花镜不知"改成了"贫女如花只镜知"。"镜不知"的意思是小家碧玉的花容月貌镜子感觉不到，"只镜知"的意思是她的美貌只有镜子知道，这两种说法意思差不多，言下之意都是她们虽然美丽但是找不到如意情郎，苦恨年年压金线，为他人作嫁衣裳。

还有一件事值得一提，施肩吾在唐中叶为避战乱带领族人坐船到达澎湖列岛，成为"民间开发澎湖第一人"。

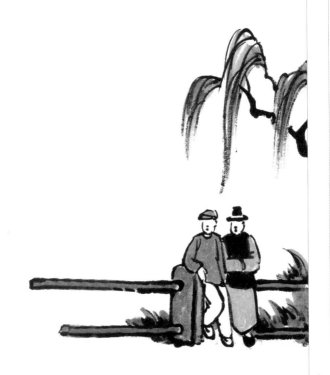

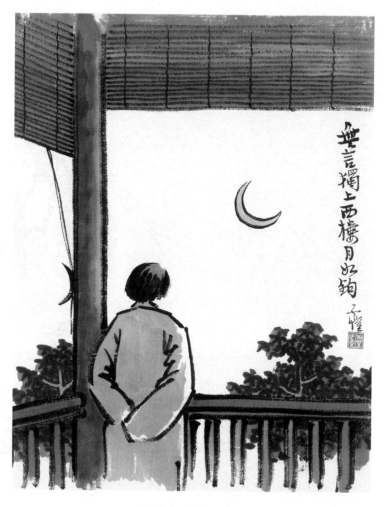

无言独上西楼　月如钩

李煜 《相见欢》

无言独上西楼，月如钩

无言独上西楼，月如钩。寂寞梧桐深院锁清秋。

剪不断，理还乱，是离愁，别是一般滋味在心头。

简评

在失去自由之前，五代词人李煜是江南一国之主。"晚妆初了明肌雪，春殿嫔娥鱼贯列。笙箫吹断水云间，重按霓裳歌遍彻。"第二天酒醒之后，依然可以遥闻别殿箫鼓奏。所以他特别不习惯眼前梧桐深院的寂寞清秋。

他曾经说过"独自莫凭栏，无限江山，别时容易见时难"，现在又"无言独上西楼"，说明他心里还是放不下天气初肃的故国晚秋，"晚凉天净月华开，想得玉楼瑶殿影，空照秦淮"。

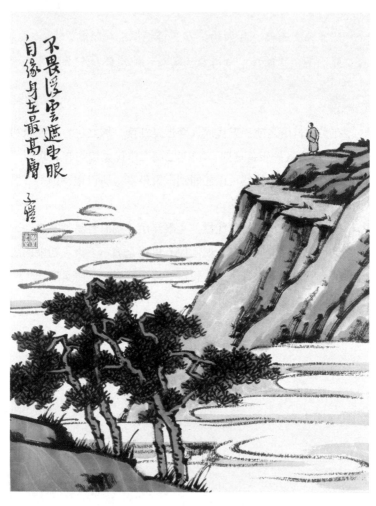

不畏浮云遮望眼　自缘身在最高层

王安石 《登飞来峰》

不畏浮云遮望眼，自缘身在最高层

飞来山上千寻塔，闻说鸡鸣见日升。

不畏浮云遮望眼，自缘身在最高层。

注释

飞来峰：有两种说法。一说在今浙江绍兴城外的宝林山，唐宋时其中有座应天塔，传说此峰由琅琊郡东武县飞来，故名飞来峰。一说在今浙江杭州西湖灵隐寺前。

寻：古代长度单位，八尺为寻。

望眼：视线。

缘：因为。

简评

宋仁宗皇祐二年夏，王安石卸任鄞县（今浙江宁波）知县，决定回临川故里探亲，途中写下此诗。这首诗和王之涣的《登鹳雀楼》立意相近，当时诗人年轻气盛，极度自信，有澄清天下的壮志雄心。

这时候王安石已经看出北宋王朝危机四伏，只有进行变法才能长治久安。不过他也预感到一定会遭遇千难万险，所以鼓励自己"不畏浮云遮望眼"。

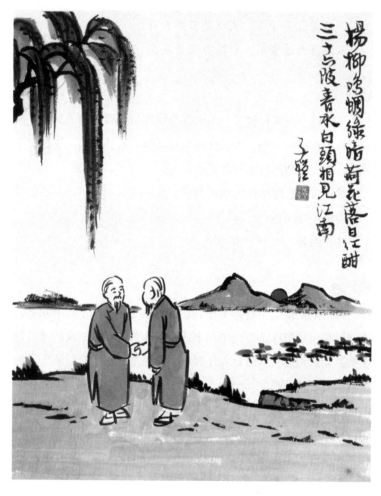

杨柳鸣蜩绿暗　荷花落日红酣　三十六陂春水　白头相见江南

王安石 《题西太一宫壁》

三十六陂春水，白头想见江南

柳叶鸣蜩绿暗，荷花落日红酣。

三十六陂春水，白头想见江南。

　　北宋神宗熙宁元年，王安石到京城后重游西太一宫，即兴在墙壁上写下这首诗怀念故乡。苏东坡看见之后感叹王安石是个野狐精。苏东坡两次把王安石称为野狐精，另一次是读罢王安石的《桂枝香·金陵怀古》。这两首诗词都是王安石的代表作，所以苏东坡眼中的野狐精虽有贬义，但主要还是感叹王安石别出机杼不同凡俗，多少还带些羡慕嫉妒。

　　王安石变法几乎触犯了所有朝廷重臣，其中很多人和他私交不错，佩服他的才华和人品。或许是这种众叛亲离的感觉使他特别怀念故乡。他的另一首怀乡诗《泊船瓜洲》更有名："京口瓜洲一水间，钟山只隔数重山。春风又绿江南岸，明月何时照我还。"

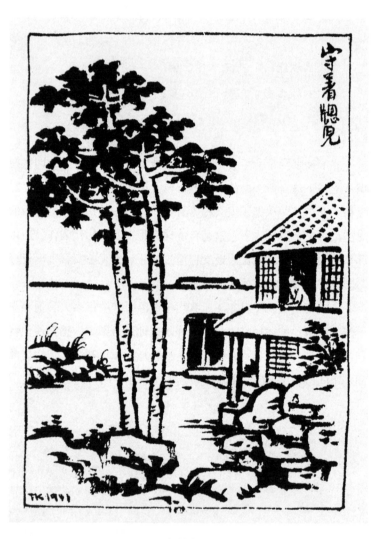

守着窗儿

李清照 《声声慢》

守着窗儿，独自怎生得黑

寻寻觅觅，冷冷清清，凄凄惨惨戚戚。乍暖还寒时候，最难将息。三杯两盏淡酒，怎敌他、晚来风急？雁过也，正伤心，却是旧时相识。

满地黄花堆积。憔悴损，如今有谁堪摘？守着窗儿，独自怎生得黑！梧桐更兼细雨，到黄昏、点点滴滴。这次第，怎一个愁字了得！

注释

寻寻觅觅：想把失去的一切都找回来，表现非常空虚怅惘、迷茫失落的心态。

乍暖还寒：秋天天气越来越冷，但偶尔也会转暖。

将息：旧时方言，将养休息，保重。

敌：对付，抵挡。

损：破损，衰减。

这次第：这种情景。

怎一个愁字了得：一个愁字无法总结。

简评

宋钦宗靖康二年北宋灭亡以后，李清照跟随丈夫赵明诚逃往江南，两年后赵明诚因病撒手人寰。虽然早已离开故乡，但直到此时此刻她才明白什么叫国破家亡。李清照从年轻时的浅斟低唱，转变为长歌当哭、沉郁悲凉。

　　他们夫妻俩都喜欢陶渊明，陶渊明写过《归去来兮辞》，他们就把青州的居室命名为"归来堂"。陶渊明在《归去来兮辞》中说"倚南窗以寄傲，审容膝之易安"，李清照因此自号"易安居士"。陶渊明喜欢菊花，李清照自称"人比黄花瘦"。那个年轻时喜欢和春花争艳的女郎，现在看到的却是满地黄花堆积的凄凉。

　　历代词论家对这首词交口称赞，"寻寻觅觅，冷冷清清，凄凄惨惨戚戚"更是被奉为诗词使用叠字的典范。

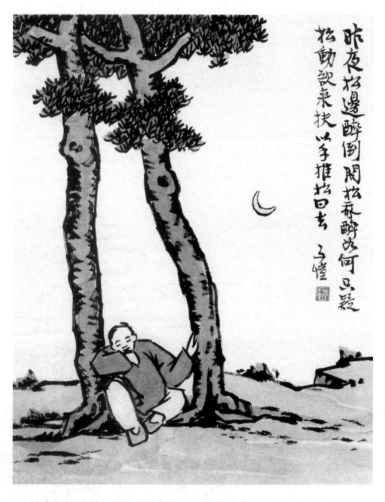

昨夜松边醉倒　问松我醉如何　只疑松动欲来扶　以手推松曰去

辛弃疾 《西江月·遣兴》

昨夜松边醉倒，问松我醉何如

醉里且贪欢笑，要愁那得工夫。近来始觉古人书，信着全无是处。

昨夜松边醉倒，问松我醉何如。只疑松动要来扶，以手推松曰去。

注 释

近来始觉古人书，信着全无是处：典出《孟子·尽心下》"尽信书，则不如无书"。

以手推松曰去：典出《汉书·龚胜传》，"胜以手推（夏侯）常曰：'去！'"。

简 评

辛弃疾南归以后，南宋主战派官员仰慕他的勇不可当和文采飞扬，都愿意和他交往。"自从归住云烟畔，直到而今歌舞忙。"他写过很多应酬之作，但是灯红酒绿并不能排解他的孤独和失望，高朋满座反而让他想起荆轲这种虽败犹荣的英雄豪杰，"易水萧萧西风冷，满座衣冠似雪"。

无路请缨的辛弃疾经常和李白一样月下独酌。李白举杯邀明月，辛弃疾喝醉之后也把松树当成自己的酒友。

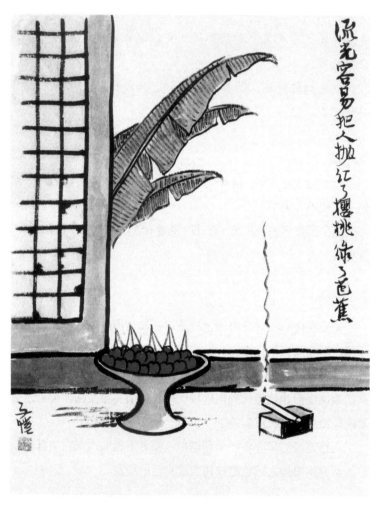

流光容易把人抛　红了樱桃　绿了芭蕉

蒋捷 《一剪梅》

流光容易把人抛，红了樱桃，绿了芭蕉

一片春愁待酒浇。江上舟摇，楼上帘招。秋娘渡与泰娘桥，风又飘飘，雨又萧萧。

何日归家洗客袍，银字笙调，心字香烧。流光容易把人抛，红了樱桃，绿了芭蕉。

注释

浇：冲淡，消除。

帘招：酒旗。

银字笙：一种装饰华美的古笙，笙管上以银作字，表示音调的高低。

简评

枫叶飘零的江南烟水路上，一条乌篷船穿过斜风细雨，才离秋娘渡又到泰娘桥，岸边美丽的酒家女热情相邀。如果正逢太平盛世，青春年少，这一定是人生最浪漫的旅途。可惜蒋捷已经人到中年，国破家亡，一片春愁待酒浇。

蒋捷是南宋末年的江南才子，宋亡后一直漂泊江湖，拒绝向蒙古人低头。"流光容易把人抛，红了樱桃，绿了芭蕉"，蒋捷用平淡舒缓的语调抒写迟暮之感和亡国之痛，反而让人深陷其中无法解脱，据说明末清初很多穷途末路的爱国志士看了之后放声大哭。

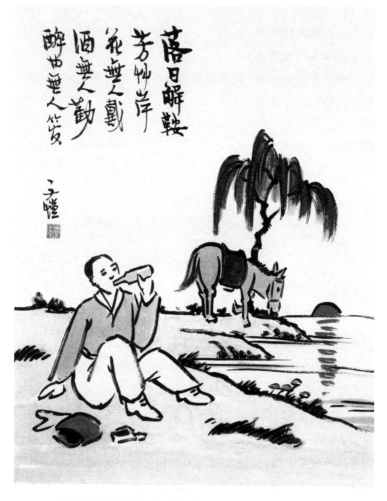

落日解鞍芳草岸　花无人戴　酒无人劝　醉也无人管

黄公绍 《青玉案》

落日解鞍芳草岸，花无人戴，酒无人劝，醉也无人管

年年社日停针线。怎忍见、双飞燕。今日江城春已半，一身犹在，乱山深处，寂寞溪桥畔。

春衫着破谁针线，点点行行泪痕满。落日解鞍芳草岸，花无人戴，酒无人劝，醉也无人管。

注释

青玉案：词牌名，得名于东汉张衡《四愁诗》"美人赠我锦绣段，何以报之青玉案"。

春衫着破谁针线：春衫已经穿破，谁来为我缝好？

简评

山河风景元无异，城郭人民半已非。黄公绍和蒋捷都是南宋末年的进士，国破家亡后无家可归或有家难回。他们的人生经历非常相似，黄公绍这首词与蒋捷的《一剪梅》的主题也较为相近。

不过这首《青玉案》意境上更接近苏东坡的《西江月》（照野弥弥浅浪）。苏东坡词前小序说："顷在黄州，春夜行蕲水中，过酒家，饮酒醉，乘月至一溪桥上，解鞍，曲肱醉卧少休。及觉已晓，乱山攒拥，流水锵然，疑非尘世也。书此语桥柱上。"

两首词最大的区别是，苏东坡词写在北宋灭亡之前，黄公绍词写在南宋灭亡以后。黄公绍觉得"花无人戴，酒无人劝，醉也无人管"特别凄凉，苏东坡却认为无人打扰正好，"可惜一溪风月，莫教踏碎琼瑶"。

七 西出阳关

诗人对战争的态度非常矛盾：一边歌颂万里长征的豪迈，一边同情连年苦战的悲哀；一边感叹古来征战几人回，一边幻想但使龙城飞将在。

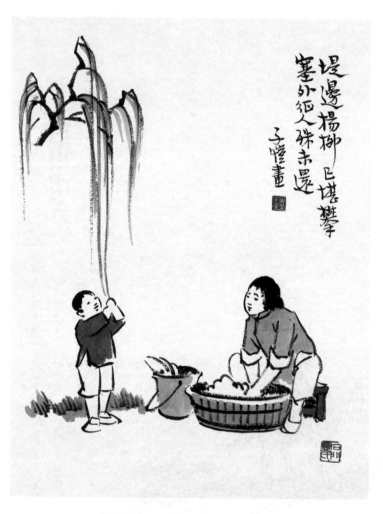

堤边杨柳已堪攀　塞外征人殊未还

卢思道 《从军行》

庭中奇树已堪攀，塞外征人殊未还

朔方烽火照甘泉，长安飞将出祁连。

犀渠玉剑良家子，白马金羁侠少年。

平明偃月屯右地，薄暮鱼丽逐左贤。

谷中石虎经衔箭，山上金人曾祭天。

天涯一去无穷已，蓟门迢递三千里。

朝见马岭黄沙合，夕望龙城阵云起。

庭中奇树已堪攀，塞外征人殊未还，

白雪初下天山外，浮云直上五原间。

关山万里不可越，谁能坐对芳菲月？

流水本自断人肠，坚冰旧来伤马骨。

边庭节物与华异，冬霰秋霜春不歇。

长风萧萧渡水来，归雁连连映天没。

从军行，军行万里出龙庭。

单于渭桥今已拜，将军何处觅功名。

注释

从军行：乐府旧题，通常用来写边塞军旅生活。乐府，秦朝开始设立的管理歌舞杂技的机构，汉武帝时期大规模扩建。

朔方：北方。汉武帝从匈奴手中夺回河套平原后设立朔方郡。

甘泉：汉朝宫殿名，故址在今陕西淳化西北甘泉山。

飞将：西汉名将李广英勇善战，匈奴称他为"飞将军"。

祁连：祁连山。

犀渠：中国神话传说中的怪兽，形如犀牛，声如婴儿，以人为食，极为凶恶。这里指用犀牛皮制成的盾牌。

良家子：封建社会以奴仆及娼优隶卒为贱民，以平民为良民，良家子即平民子女。

偃月：横卧的半弦月。这里指偃月阵，全军呈弧形排列，形如弯月。

鱼丽：鱼丽阵，古代一种常见阵法，士兵排列如鱼鳞。

左贤：匈奴左贤王。

谷中石虎经衔箭：指李广射虎却射中石头的故事。中唐诗人卢纶的《塞下曲》详细记述了此事："林暗草惊风，将军夜引弓。平明寻白羽，没在石棱中。"

金人：匈奴祭天金人，铜制。

蓟门：代指边塞。

马岭：马岭关，太行山五大雄关之一。

龙城：又称龙庭，匈奴祭天和举行部落聚会的地方，位于现在蒙古国鄂尔浑河西侧的和硕柴达木湖附近。《汉书·匈奴传上》："五月，大会龙城。"

五原：五原郡，原秦朝九原郡，汉武帝元朔二年更名。位于现在的内蒙古包头市九原区。

简 评

卢思道是范阳（今河北涿州）人，在北齐、北周和隋朝都做过官，一般把他看作隋朝诗人。他是唐朝边塞诗的开山祖师。卢思道这首《从军行》和《采薇》截然相反，歌颂军人英勇善战的同时对兵凶战危轻描淡写，唐朝边塞诗主要继承了卢思道的风格。

《从军行》是汉乐府旧题，唐朝诗人杨炯、李白、刘长卿甚至皎然和尚都用这个题目写过战争题材的诗歌。"庭中奇树已堪攀，塞外征人殊未还"，你从军之前种的小树已经长大，可是远在塞外的你依然没有回家。

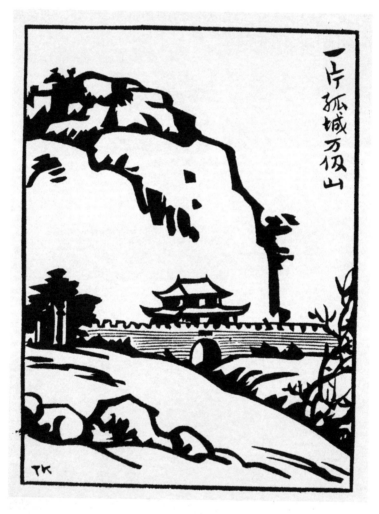

一片孤城万仞山

王之涣 《凉州词》

黄河远上白云间，一片孤城万仞山。

羌笛何须怨杨柳，春风不度玉门关。

注释

万仞：一仞等于八尺，万仞形容山势高峻雄伟。

羌笛：羌人所制的一种管乐器，笛声哀怨凄厉，既是乐器也是武器，羌人"吹之以惊中国马"。

杨柳：一语双关，既指真实的杨柳树，也指《折杨柳》曲，这是乐府诗中比较哀怨的曲调。

简评

游牧民族的轮番崛起是中国封建王朝最头痛的难题，对中国历史的影响仅次于农民起义。有些历史学家甚至认为中国历史的背景音乐不是中原王朝的黄钟大吕，而是游牧民族的胡笳羌笛。

中原王朝在汉朝时期的强大对手只有匈奴一家，汉朝为了对付匈奴付出沉重代价。双方一直斗到匈奴分裂，南匈奴被汉族同化，北匈奴远走天涯。到了唐朝立刻热闹起来，突厥、吐蕃、高句丽、南诏和唐军车轮大战，袖手旁观的吐谷浑和回纥也随时准备加入战团。这是唐朝边塞诗异军突起、名家辈出的重要原因。

如果对唐朝的边塞诗进行排名，高适的《燕歌行》、王昌龄的《出塞》（秦时明月汉时关）和王之涣这首《凉州词》可以稳居前三。巧合的是，三人还是好朋友，据中唐文人薛用弱的传奇

小说《集异记》记载，他们曾在旗亭较量诗才，争夺歌儿舞女的青睐。

"羌笛何须怨杨柳，春风不度玉门关"，字面意思是春风不会越过玉门关吹到关外的杨柳，言下之意是边关大漠沐浴不到大唐帝国的阳光雨露，将士们没有得到应有的赏赐和荣耀。

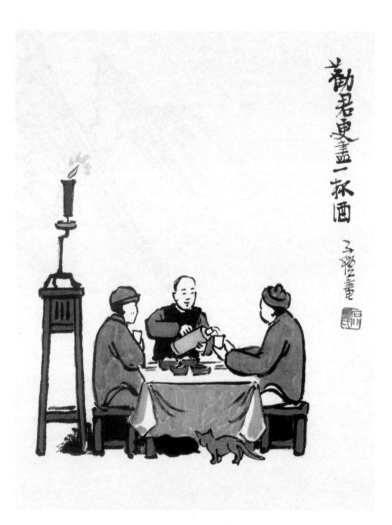

劝君更尽一杯酒

王维 《送元二使安西》

渭城朝雨浥轻尘，客舍青青柳色新。

劝君更尽一杯酒，西出阳关无故人。

注 释

送元二使安西：送元姓友人出使安西都护府。元二，姓元，排行第二。安西，指唐朝安西都护府，最大管辖范围一度包括天山南北。

渭城：秦朝故都咸阳，汉武帝元鼎三年改名渭城。

朝雨：清晨下的雨。

浥：湿润。

阳关：丝绸之路重要门户，在今甘肃敦煌西南。因为坐落在玉门关以南，故名阳关。阳关和玉门关都是古代通往西域的重要门户。

简 评

送君千里终须一别，此后故人长绝，陪你走过白草黄沙的只有孤烟落日和繁星明月。

这首诗是中国文学史上著名的送别诗之一，后来在流传过程中又得名《渭城曲》和《阳关三叠》。唐朝诗人王维曾经"使至塞上"，深深明白在长河大漠中独自西行的孤独和幻灭。

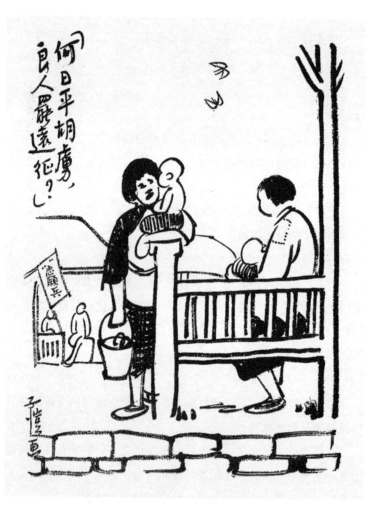

何日平胡虏　良人罢远征

李白　《子夜秋歌》

长安一片月，万户捣衣声。
秋风吹不尽，总是玉关情。
何日平胡虏，良人罢远征。

注 释

子夜秋歌：《子夜歌》为乐府《吴声歌曲》名，分为春歌、夏歌、秋歌、冬歌。《唐书·乐志》："《子夜歌》者，晋曲也。晋有女子名子夜，造此声，声过哀苦。"因起于吴地，又名《子夜吴歌》。另一种说法是东晋琅琊王府有鬼在子夜也就是半夜唱歌。

捣衣：指把洗过头次的脏衣服放在石板上用木棒捶击，去浑水，再清洗。也指把麻布等衣料放在石砧上捶击绵软以便裁缝。

玉关：代指良人守卫的关城，不一定就是玉门关。

平胡虏：平定扰乱边境的敌人。

良人罢远征：夫君结束远征回来。良人，古时妇女对丈夫的称呼。

简评

　　唐朝是很多中国人心目中最强盛的王朝，不但是太平盛世，还有无与伦比的唐诗。实际上唐朝并没有后人想象的那么强大，中国历代王朝京城被攻陷次数的尴尬纪录就属于唐朝，所谓"国都六陷，天子九逃"。唐朝和吐蕃从初唐打到晚唐，在征服南诏和高句丽的过程中伤亡惨重。突厥曾经兵临长安城下，安史叛军更是马踏长安洛阳。只是因为综合国力太强，唐朝才没有提前灭亡。

　　除了王之涣、王昌龄、王维、高适、岑参、李益和卢纶，年轻时好勇斗狠的李白也是边塞诗高手。

夜阑更秉烛　相对好梦寐

杜甫 《羌村》

夜阑更秉烛，相对如梦寐

峥嵘赤云西，日脚下平地。柴门鸟雀噪，归客千里至。
妻孥怪我在，惊定还拭泪。世乱遭飘荡，生还偶然遂。
邻人满墙头，感叹亦歔欷。夜阑更秉烛，相对如梦寐。

注释

峥嵘：山峰高峻的样子，这里形容云山崔巍。

赤云：夕阳映照下的红色云霞。

日脚：古人不知地球公转自转，以为太阳是从空中走过。

妻孥：妻子和儿女。

遂：如愿。

歔欷：哭泣叹息。

简评

唐肃宗至德二载，左拾遗杜甫上书为兵败陈涛斜的宰相房琯辩护，皇帝勃然大怒。幸亏名将张镐等人出面营救，杜甫勉强保住性命后回到鄜州（今陕西富县），探望寄住羌村的妻儿并写下《羌村三首》。

我们分析杜甫在安史之乱中的经历，发现杜甫不是拜访卫八处士，"夜雨剪春韭，新炊间黄粱"，就是参观黄四娘家，"留连戏蝶时时舞，自在娇莺恰恰啼"，还在江南偶遇李龟年，"正是江南好风景，落花时节又逢君"。实际上这是杜甫在颠沛流离中仅有的欢乐瞬间。杜甫临终前躺在湘江小船上，晚风中闪过几帧从前，看见的可能就是这几个画面。

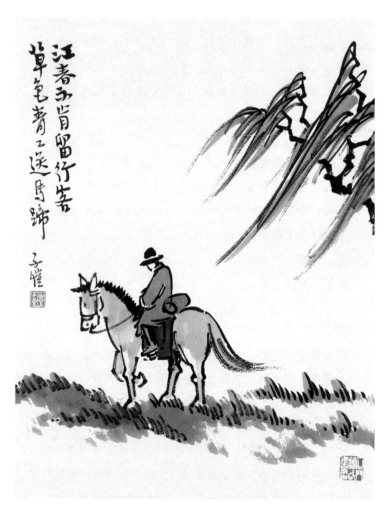

江春不肯留行客　草色青青送马蹄

刘长卿 《送李判官之润州行营》

万里辞家事鼓鼙，金陵驿路楚云西。
江春不肯留行客，草色青青送马蹄。

注释

润州：唐辖境相当于今江苏南京、镇江、丹阳、句容等市地。

行营：主将出征驻扎之地。

事鼓鼙：从事军务。鼓鼙，战鼓。

楚云西：楚国的西部，这里指送别的场所。

简评

中唐著名诗人刘长卿性格强悍，中进士之前曾是"棚头"，也就是举子领袖。在安史之乱中他和郭子仪女婿吴仲孺发生激烈冲突，做随州刺史时又遭到叛将李希烈驱逐。

战争年代刘长卿经常和军人打交道，虽然不是边塞诗人，却写过很多和军旅有关的诗歌，歌颂唐军将士在战时浴血奋战的悲壮，同情他们在战后鸟尽弓藏的凄凉。

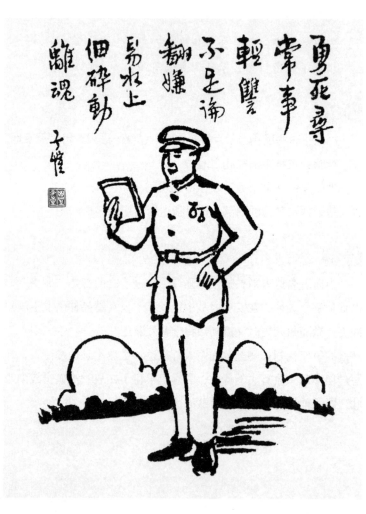

勇死寻常事　轻仇不足论　翻嫌易水上　细碎动离魂

齐己 《剑客》

勇死寻常事，轻仇不足论

拔剑绕残樽，歌终便出门。
西风满天雪，何处报人恩？
勇死寻常事，轻仇不足论。
翻嫌易水上，细碎动离魂。

注释

残樽：残宴，酒宴将残。

轻仇：轻视仇敌。

易水上：荆轲出发刺秦之前，燕太子丹等人在易水为他饯行。

细碎动离魂：易水饯行的时候有人击筑唱歌，这些都是多余的举动，反而影响荆轲的坚决。

简评

齐己是唐末五代时长沙僧人，他虽然出家却喜欢打抱不平，仰慕古往今来的英雄豪杰。不过他有点目空一切，连荆轲刺秦都认为不够果决。

唐宋诗僧虽然也弘扬佛法，但是他们写得最好的诗往往说的是人情世故，和佛教毫不相关，其中又以贾岛和齐己最离谱。贾岛说"十年磨一剑，霜刃未曾试"，齐己说"拔剑绕残樽，歌终便出门"；贾岛说"今日把示君，谁为不平事"，齐己说"西风满天雪，何处报人恩？"。

卖将旧斩楼兰剑　买得黄牛教子孙

姚嗣宗 《题闽中驿舍》

却将旧斩楼兰剑，买得黄牛教子孙

欲挂衣冠神武门，先寻水竹渭南村。
却将旧斩楼兰剑，买得黄牛教子孙。

注释

欲挂衣冠神武门：这是"山中宰相"陶弘景的故事，据《南史·陶弘景传》记载，"永明十年，脱朝服挂神武门，上表辞禄，诏许之"。

简评

解甲归田的老将卖掉宝剑，换来黄牛，带领子孙躬耕渭南。这可能是饱经战乱的诗人见到的美好画面，也有可能只是他的美好心愿。

姚嗣宗是华州也就是现在的陕西渭南华州区人，他在宋仁宗年间做过环州军事判官。环州就是现在的甘肃环县，当时这里是北宋对抗西夏的前线，所以姚嗣宗的诗歌经常写到战争。据说岳飞《满江红》词"驾长车踏破贺兰山缺"，就出自姚嗣宗《崆峒山》中的"踏碎贺兰石，扫清西海尘"。

寻常巷陌

辛弃疾 《永遇乐·京口北固亭怀古》

斜阳草树，寻常巷陌，人道寄奴曾住

千古江山，英雄无觅，孙仲谋处。舞榭歌台，风流总被，雨打风吹去。斜阳草树，寻常巷陌，人道寄奴曾住。想当年，金戈铁马，气吞万里如虎。

元嘉草草，封狼居胥，赢得仓皇北顾。四十三年，望中犹记，烽火扬州路。可堪回首，佛狸祠下，一片神鸦社鼓。凭谁问：廉颇老矣，尚能饭否？

注释

孙仲谋：三国时的吴王孙权，字仲谋，曾在京口建都。在他多次打败曹军以后，曹操感叹"生子当如孙仲谋"。

寄奴：南朝宋武帝刘裕小名。

想当年，金戈铁马，气吞万里如虎：刘裕曾两次北伐，收复长安、洛阳，北方游牧民族都避其锋芒。

元嘉草草，封狼居胥，赢得仓皇北顾：元嘉是刘义隆年号，他试图重现父亲刘裕的辉煌，三次北伐均以失败告终。

四十三年：辛弃疾在宋高宗绍兴三十二年南归，到填这首词时正好是四十三年。

佛狸祠：魏太武帝拓跋焘小名佛狸，他南征时曾在长江北岸瓜步山建立行宫，后人称为佛狸祠。

神鸦：在佛狸祠栖息的乌鸦。

社鼓：祭祀时的鼓声。

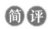

宋宁宗开禧元年，辛弃疾在京口做镇江知府，闲暇登临北固亭。当年宋武帝刘裕就是出生在京口，后来统帅北府军横行中原，气吞万里如虎。辛弃疾此时已经六十五岁，英雄年迈无限感慨。

这首词上半阕仰慕宋武帝刘裕，下半阕讽刺他的儿子宋文帝刘义隆。当时南宋权臣韩侂胄正准备北伐，辛弃疾担心宋军仓促起兵重蹈刘义隆覆辙。

姜夔 《扬州慢》

自胡马窥江去后，废池乔木，犹厌言兵

淳熙丙申至日，予过维扬。夜雪初霁，荠麦弥望。入其城则四顾萧条，寒水自碧。暮色渐起，戍角悲吟。予怀怆然，感慨今昔，因自度此曲。千岩老人以为有黍离之悲也。

淮左名都，竹西佳处，解鞍少驻初程。过春风十里，尽荠麦青青。自胡马窥江去后，废池乔木，犹厌言兵。渐黄昏，清角吹寒，都在空城。

杜郎俊赏，算而今，重到须惊。纵豆蔻词工，青楼梦好，难赋深情。二十四桥仍在，波心荡，冷月无声。念桥边红药，年年知为谁生？

注 释

淳熙丙申至日：宋孝宗淳熙三年冬至。

弥望：满眼。

千岩老人：南宋诗人萧德藻自号"千岩老人"。他是姜夔父亲的进士同年，姜夔跟他学诗并娶了他的侄女。

黍离：《诗经》中诗名。据说周平王东迁后，周大夫经过西周故都，看见宗庙荒废长满禾黍，触景生情赋诗哀悼。

淮左名都：指扬州，宋朝设有淮南东路和淮南西路，扬州是淮南东路的首府，故称淮左名都。左是古人常用方位名，面朝南时，东为左，西为右。

竹西佳处：亦指扬州，扬州著名古刹禅智寺又名竹西寺。杜

自胡马窥江去后　废池乔木　犹厌言兵

牧《题扬州禅智寺》："谁知竹西路，歌吹是扬州。"

春风十里：杜牧《赠别》中有"春风十里扬州路，卷上珠帘总不如"。

胡马窥江：指金兵侵略长江流域，洗劫扬州。

渐黄昏，清角吹寒：快到黄昏的时候，有人吹起凄凉的号角。

杜郎俊赏：杜牧做过淮南节度使牛僧孺的掌书记，多次赋诗盛赞扬州和江南。

二十四桥：扬州城内古桥，也叫红药桥。也有人认为二十四桥是泛指扬州的古桥。

红药：红芍药花，是扬州繁华时期的名花。

简评

宋高宗绍兴三十一年，百万金军分成四路南侵。金主完颜亮亲自带领主力兵临长江北岸，在采石矶被虞允文击败后死于兵变。

隋唐以来扬州一直是天下第一名郡，"十里长街市井连，月明桥上看神仙"，经过这场战乱后成为一座空城。姜夔路过扬州已是十五年后的宋孝宗淳熙三年，这里依旧荒凉，让晚唐才子杜牧和张祜流连忘返的那种如梦繁华荡然无存。

姜夔是南宋罕见的文学天才，这首《扬州慢》是他的自度曲，当时他只有二十多岁。姜夔擅长描写凄凉无奈，文如其人，他的一生也很少笑逐颜开。

八 | 此去经年 —

关山难越，谁悲失路之人；萍水相逢，尽是他乡之客。

我们现代人不太重视的暂时分手，对于古人而言有可能是生离死别。

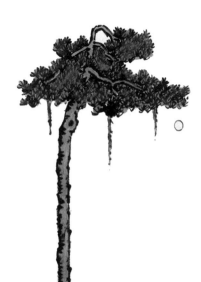

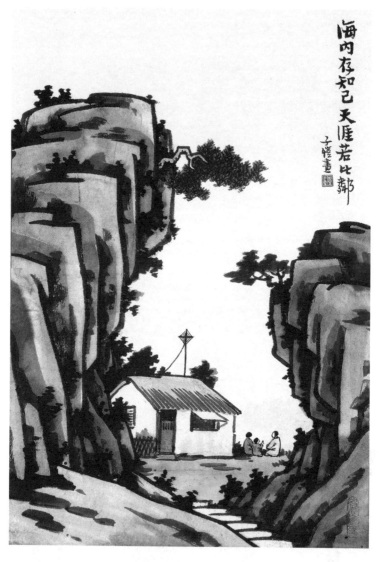

海内存知己　天涯若比邻

王勃 《送杜少府之任蜀州》

城阙辅三秦，风烟望五津。
与君离别意，同是宦游人。
海内存知己，天涯若比邻。
无为在歧路，儿女共沾巾。

注释

城阙：指唐朝都城长安。

三秦：项羽把关中分封给三个秦朝降将，后世因此称关中地区为"三秦"。

五津：长江在属地的五个渡口。

宦游：外出求官或做官。

简评

王勃是初唐四杰之首，他的《滕王阁序》是唐朝第一雄文，这首《送杜少府之任蜀州》同样家喻户晓。王勃的诗文气势恢宏凌轹千古，他在初唐就横空出世，让唐朝文人无比自信，这是大唐文明空前绝后的重要原因。

初唐四杰生逢盛世，命途多舛却豪气干云，"海内存知己，天涯若比邻"。这种豪情在盛唐到达巅峰，"莫愁前路无知己，天下谁人不识君"。安史之乱以后，诗人开始意志消沉，"远书珍重何曾达，旧事凄凉不可听。去日儿童皆长大，昔年亲友半凋零"。晚唐诗人已经厌倦漂泊，"想得故园今夜月，几人相忆在江楼"。

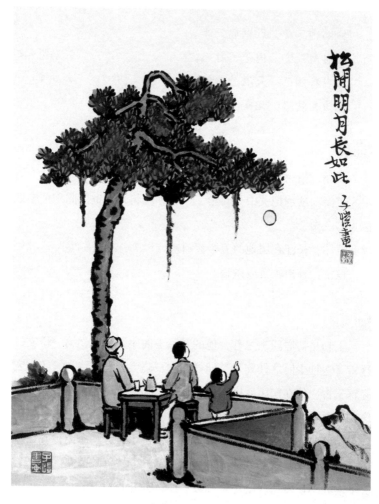

松间明月长如此

宋之问 《下山歌》

松间明月长如此，君再游兮复何时

下嵩山兮多所思，携佳人兮步迟迟。
松间明月长如此，君再游兮复何时。

简评

　　著名诗人宋之问和沈佺期的诗歌讲求声韵属对精密，对格律诗的定型做出不可磨灭的贡献，所以格律诗又名"沈宋体"。初唐诗人普遍急功近利，宋之问和沈佺期又是其中代表，他们都曾经因为受贿受罚，都因为依附武则天宠臣张易之遭到流放，才华横溢的同时声名狼藉，不过沈佺期只是轻薄放浪，宋之问已经丧心病狂。

　　传说宋之问是刘希夷的舅舅，两人年龄相仿。刘希夷写完《代悲白头翁》之后去向舅舅炫耀，宋之问知道自己永远写不出这么好的诗，希望刘希夷把这首诗让给他。刘希夷答应之后又反悔，他低估了宋之问的残酷无情，竟因此失去了年轻的生命。后来宋之问偶然得知好友张仲之等人试图刺杀武三思发动政变，立刻唆使侄子告密，致使张仲之被斩。

　　"松间明月长如此"高雅闲逸，和宋之问急功近利的人生经历形成鲜明对比。

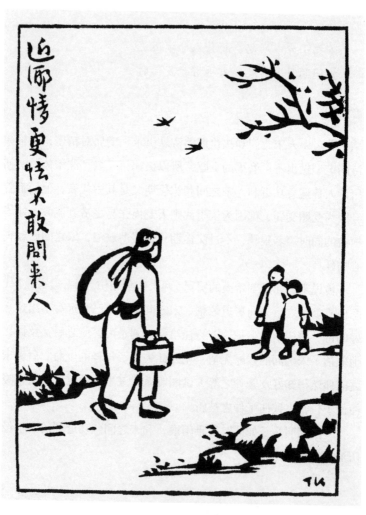

近乡情更怯　不敢问来人

宋之问 《渡汉江》

近乡情更怯，不敢问来人

岭外音书断，经冬复历春。
近乡情更怯，不敢问来人。

宋之问完全可以凭借自己的才华得到他想要的荣华富贵，可是他觉得时不我待，不能浪费时间等待命运的安排。他先后依附武则天的宠臣张易之、太平公主和韦皇后母女。武则天退位后唐中宗把他贬到岭南。神龙元年冬天宋之问翻越梅岭，第二年春天就逃回洛阳，途径汉江的时候写下这首诗，逃犯和游子的双重身份让他百感交集，"近乡情更怯，不敢问来人"。

临淄王李隆基联手太平公主发动政变，镇压韦后和安乐公主母女，拥戴他父亲唐睿宗李旦重新登基。宋之问遭到流放，地点又是他最不想去的岭南。李隆基觉得大唐帝国之所以变乱频繁，就是因为有太多宋之问这种毫无政治操守的小人，他继任皇帝后立刻派大内高手赶赴钦州。

关于宋之问的家乡，有今山西汾阳和今河南灵宝两种说法，这两个地方离李斯的家乡今河南上蔡都不远，宋之问年轻时极有可能去过上蔡吊唁，可惜他没有吸取李斯的教训。上一次近乡情怯的是他的身体，这一次近乡情怯的是他的灵魂。

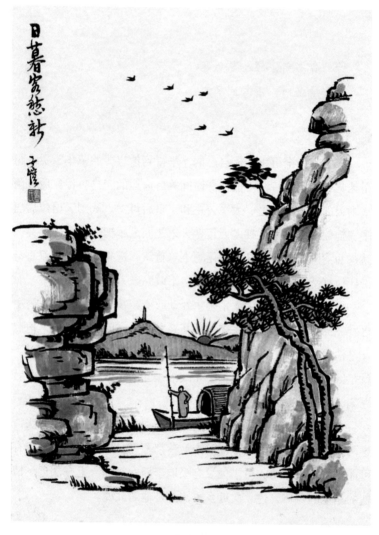

日暮客愁新

孟浩然 《宿建德江》

移舟泊烟渚，日暮客愁新。
野旷天低树，江清月近人。

注释

建德江：指新安江流经建德（今属浙江）西部的一段江水。

烟渚：江中雾气笼罩的小块陆地。渚，水中小块陆地。

天低树：天幕低垂，好像比树还低。

月近人：倒映在清澈江水中的月亮看起来近在咫尺，也可以理解为水中月亮有意和人亲近。

简评

唐玄宗开元十七年冬天，孟浩然从京城长安回到故乡襄阳（今属湖北），这次求官失败使他心情郁闷，于是在开元十八年烟花三月下扬州，顺便探访刘慎虚等友人。李白为他饯行并写了《黄鹤楼送孟浩然之广陵》。《宿建德江》就是孟浩然这次吴越之行中的作品。

现在湖北襄阳到南京、扬州、杭州都非常方便，唐朝诗人如果生活在今天，可以一日看尽江南花，但当时的吴越之行却是孟浩然人生中一段漫长的旅程，仅次于他此前的长安之行。孟浩然平时生活安逸，所以舟车劳顿让他特别想家，就算是在山温水软的江南，他也曾经因为乡愁潸然泪下。

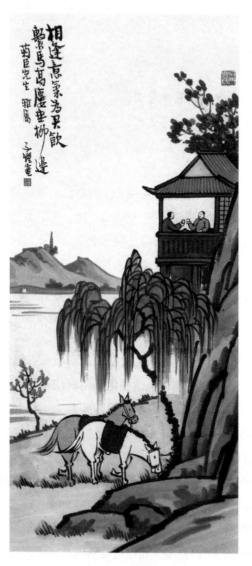

相逢意气为君饮　系马高楼垂柳边

王维 《少年行》

相逢意气为君饮，系马高楼垂柳边

新丰美酒斗十千，咸阳游侠多少年。
相逢意气为君饮，系马高楼垂柳边。

注释

新丰：在今陕西省西安市临潼区东北。汉高祖刘邦是沛县丰邑（今徐州丰县）人，公元前197年，他把原来秦朝的骊邑改名为新丰县，据说是为了纾解他父亲的思乡之情。

咸阳：本指战国时秦国的都城咸阳。汉朝曾把豪强游侠集中在咸阳看管。这里用咸阳代指唐朝都城长安。

简评

自古英雄出少年，历史上最有名的游侠少年是汉朝的长安游侠，也就是诗中提到的咸阳游侠，司马迁在《史记》中专门为他们写了《游侠列传》。

王维是个不穿袈裟的和尚，但是他曾经奉旨出塞劳军，写过边塞诗经典《观猎》和《使至塞上》。这首诗也可以归入边塞诗的范畴，那些鲜衣怒马的游侠少年，正是大唐帝国朝气蓬勃的象征。

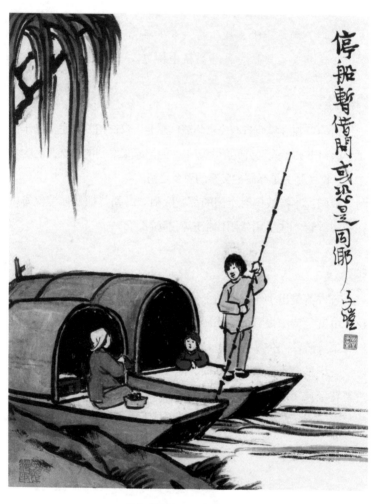

停船暂借问　或恐是同乡

停船暂借问，或恐是同乡

君家何处住，妾住在横塘。

停船暂借问，或恐是同乡。

注释

长干行：又名《长干曲》，乐府旧题，本是长干里一带的民歌。长干里，今南京秦淮河和雨花台之间。

妾：古代女子的谦称。

横塘：过去吴地常见地名，以苏州西南的横塘最有名。这里的横塘在今天的南京秦淮河南岸。

简评

唐朝诗人崔颢和诗仙李白很有缘，他的《黄鹤楼》是李白唯一自愧不如的诗篇，他们都写过乐府旧题《长干行》，而且两组《长干行》都是唐诗经典。

古代妇女远嫁的非常罕见，大多数人终生不会远离故乡，除非发生大规模战乱。这个住在横塘的女子极有可能沦落风尘，很久没有见到家乡和爹娘。一句平凡的"停船暂借问，或恐是同乡"，流露出内心的无限感伤。

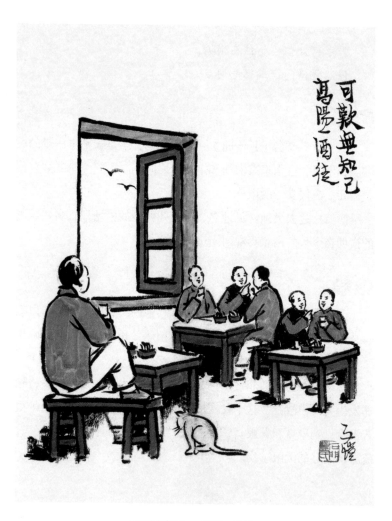

可叹无知己　高阳一酒徒

高適 《田家春望》

出门何所见，春色满平芜。
可叹无知己，高阳一酒徒。

注释

平芜：草木丛生的平旷原野。

高阳一酒徒：好酒而狂放不羁的人。典出《史记·郦生陆贾列传》。刘邦带兵经过陈留，郦食其登门求见。刘邦讨厌读书人，听说郦食其外貌像大儒，拒绝接见。郦食其只好自称高阳酒徒。高阳，古乡名，在今河南杞县西南，郦食其是高阳人。

简评

高適是初唐名将高偘之孙，高偘曾经生擒突厥车鼻可汗，后来又和薛仁贵一起征服高句丽，并出任随后成立的安东都护府的都护。可惜高家在高偘去世后迅速衰落，高適年轻时穷困潦倒，可以和杜荀鹤争夺"天地最穷人"的称号。这首《田家春望》就是他早年的作品，抑郁落寞的同时非常自负，认为自己和郦食其一样有雄才大略，只是没有遇到明主。

高適后来在安史之乱中风云际会，做过淮南节度使和西川节度使，成为唐朝著名诗人中官位很高的人，连《旧唐书》都提到"诗人之达者惟適而已"，所以自比郦食其也不算大言欺人。

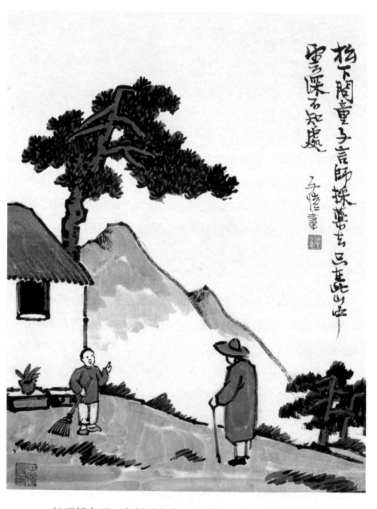

松下问童子　言师采药去　只在此山中　云深不知处

贾岛 《寻隐者不遇》

松下问童子，言师采药去。
只在此山中，云深不知处。

简评

"两句三年得，一吟双泪流"，曾经出家为僧的贾岛是唐朝著名的苦吟诗人，也是北京历史上著名的诗人。

唐朝诗人对功名特别执着，连李白也愿意放弃自由，失败之后才想起已经失踪的青崖白鹿。贾岛出家之后依然坚持参加进士考试，因为屡试不第逐渐狂躁，即使有韩愈等人帮助，最终也只是远赴四川，在遂州长江县做了个微不足道的长江主簿。

贾岛口无遮拦愤世嫉俗，不过他有些诗歌仙风道骨挥洒自如，配得上其字"阆仙"，比如这首诗中的"只在此山中，云深不知处"，《题李凝幽居》中的"鸟宿池边树，僧敲月下门"，以及《忆江上吴处士》中的"秋风生渭水，落叶满长安"。

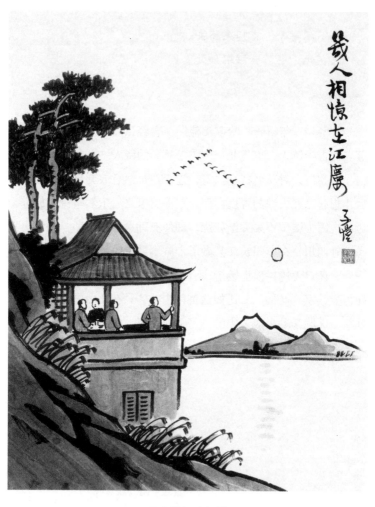

几人相忆在江楼

杜荀鹤 《题新雁》

暮天新雁起汀洲，红蓼花疏水国秋。

想得故园今夜月，几人相忆在江楼。

注释

汀洲：水中小洲。

红蓼：蓼科植物的一种。通常生在水边，花呈淡红色。

水国：河流湖泊密集的地方。

简评

唐朝诗人杜荀鹤自称"江湖苦吟士，天地最穷人"，传说杜荀鹤的母亲是杜牧做池州刺史时在当地找的小妾，因为不容于杜牧正妻而带着童年杜荀鹤流落民间。这个传说未必可信，但杜荀鹤某些诗歌确实有杜牧风范，境界高远，潇洒豪俊。

诗人表达乡情友情，一般都是站在自己的角度，这首诗别出心裁，设想故乡有人"相忆在江楼"。温暖感动的同时似乎在扪心自问，江山信美而非吾土，既然故园有良朋美酒，我为什么还要在他乡淹留？

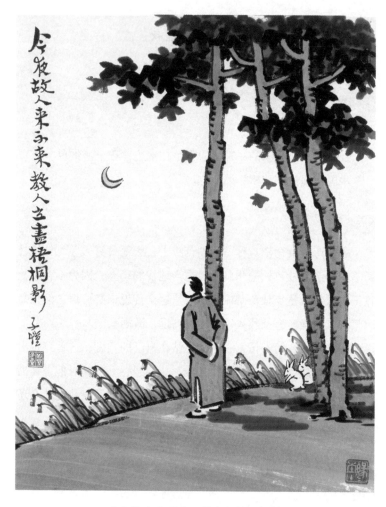

今夜故人来不来　教人立尽梧桐影

吕洞宾 《梧桐影》

今夜故人来不来，教人立尽梧桐影

落日斜，秋风冷。今夜故人来不来，教人立尽梧桐影。

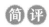 **简评**

"今夜故人来不来，教人立尽梧桐影"，今晚故人不知道还会不会来看我，我已经在梧桐树下徘徊等待了很久。

据说这首诗的作者是八仙之一的纯阳子吕洞宾（吕岩），如果这个传说可信，那这首诗应该是写在他得道成仙之前，因为诗中表现的完全是真挚温暖的人间情感。八仙中的另一位韩湘子是唐代大文豪韩愈的家人，韩愈在"夕贬潮州路八千"的时候，给他写了《左迁至蓝关示侄孙湘》。

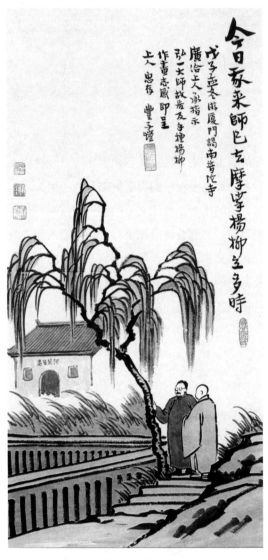

今日我来师已去　摩挲杨柳立多时

路振 《**题惠泉师壁**》

今日我来师已去，草堂风雨立多时

汉公尝说惠泉师，解讲楞严解赋诗。
今日我来师已去，草堂风雨立多时。

注 释

汉公：孙何，字汉公。

解讲楞严：懂得讲解《楞严经》。解，知道，明白，懂得。

简 评

北宋高僧惠泉品性高洁，不与俗人往来。北宋名臣孙何登门拜访，两人一见如故。孙何的进士同年路振后来也登门求见，可惜惠泉恰好外出，于是写下这首诗表达对世外高人的仰慕。传说孙何是著名词人柳永的朋友，柳永的代表作《望海潮》（东南形胜）就是献给他的，孙何当时主政杭州。

抗战胜利之后，丰子恺先生来到厦门南普陀寺拜访弘一法师李叔同的故居，借用路振的诗意画了这幅漫画纪念恩师。

杨柳岸　晓风残月

柳永 《雨霖铃》

今宵酒醒何处？杨柳岸，晓风残月

寒蝉凄切，对长亭晚，骤雨初歇。都门帐饮无绪，留恋处、兰舟催发。执手相看泪眼，竟无语凝噎。念去去、千里烟波，暮霭沉沉楚天阔。

多情自古伤离别，更那堪，冷落清秋节。今宵酒醒何处？杨柳岸，晓风残月。此去经年，应是良辰好景虚设。便纵有千种风情，更与何人说？

注释

长亭：古代的交通要道边每隔十里修建一座长亭供行人休息，又称"十里长亭"。

都门帐饮无绪：离京时无心和亲友置酒话别。都门，国都之门，这里代指北宋首都汴京。帐饮，在郊外设帐饯行。无绪，没有情绪。

去去：重复"去"字，表示行程遥远。

楚天：指南方的天空。

经年：经过一年或若干年，整年。

纵：即使。

简评

　　苏东坡是宋朝文艺界的全能冠军，但对于宋朝文学的代表宋词来说，柳永才是最有影响力的人。首先，柳词流传最广，"凡有井水处，即能歌柳词"。其次，柳词出现在宋朝最强盛的时代，堪称时代最强音。柳永字耆卿，和他同时期的翰林学士范镇承认"仁宗四十二年太平，镇在翰苑十余载，不能出一语咏歌，乃于耆卿词见之"。最后，柳词还曾经引发战争，柳永的《望海潮》（东南形胜）说杭州"有三秋桂子，十里荷花"，南宋初年金国完颜亮看到后"遂起投鞭渡江之志"，带领六十万大军南侵，在采石矶被虞允文打回原形。

　　柳永做过屯田员外郎，所以世称"柳屯田"。据南宋俞文豹《吹剑录》记载，苏东坡在做翰林学士时，有个幕僚擅长唱歌。苏东坡问他："我的词和柳永词相比，你觉得怎么样？"幕僚回答道："柳郎中词，只合十七八女郎，执红牙板，歌'杨柳岸、晓风残月'。学士词，须关西大汉，铜琵琶、铁绰板，唱'大江东去'。"苏东坡大笑。

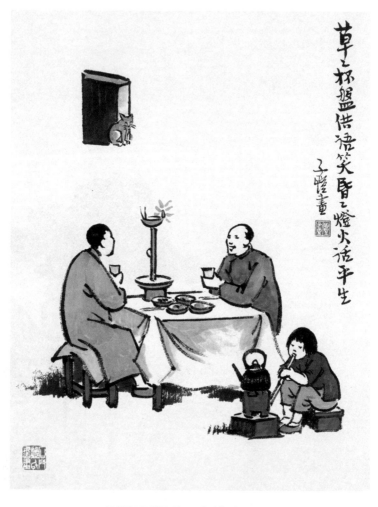

草草杯盘供语笑　昏昏灯火话平生

王安石 《示长安君》

草草杯盘供笑语，昏昏灯火话平生

少年离别意非轻，老去相逢亦怆情。
草草杯盘供笑语，昏昏灯火话平生。
自怜湖海三年隔，又作尘沙万里行。
欲问后期何日是，寄书应见雁南征。

注 释

长安君：王安石的妹妹王文淑，嫁给工部侍郎张奎，被封为"长安县君"。

怆情：悲伤。

草草杯盘：随便准备的酒菜。

后期：后会的日期。

简 评

宋仁宗嘉祐五年，王安石奉命出使辽国，在上路前和妹妹偶然相逢，在路边小酒馆找了个地方坐下来畅叙亲情，"草草杯盘供笑语，昏昏灯火话平生"。

王安石这时候只有三十九岁，正当盛年却以老人自居，所以他所谓的"老"应是"思君令人老"。

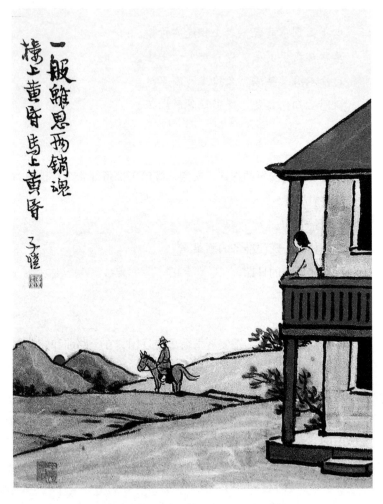

一般离思两销魂　楼上黄昏　马上黄昏

刘仙伦 《一剪梅》

一般离思两销魂，马上黄昏，楼上黄昏

唱到阳关第四声，香带轻分，罗带轻分。杏花时节雨纷纷，山绕孤村，水绕孤村。

更没心情共酒尊，春衫香满，空有啼痕。一般离思两销魂，马上黄昏，楼上黄昏。

注释

阳关第四声：阳关即王维的《阳关三叠》。"阳关第四声"的说法最早出自白居易，后来成为劝酒话别的习惯用语。

简评

南宋词人刘仙伦和刘过简直是孪生兄弟，人称"庐陵二布衣"。他们都来自才子之乡庐陵（今江西吉安），都没有做过官，连词风也非常接近。

南宋江西诗派影响深远，他们推崇黄庭坚的点铁成金、脱胎换骨，对古典诗文花样翻新，连辛弃疾这样的英雄豪杰都未能免俗。这首词的上半阕化用了杜牧《清明》诗和秦观《满庭芳》词中的"斜阳外，寒鸦万点，流水绕孤村"，下半阕中有李白《菩萨蛮》中的"暝色入高楼，有人楼上愁"和温庭筠《菩萨蛮》中的"时节欲黄昏，无聊独倚门"的影子。

台湾当代诗人郑愁予的名篇《错误》中又有这首《一剪梅》的影子，"我打江南走过""你的心如小小的寂寞的城，恰若青石的街道向晚""我达达的马蹄是美丽的错误，我不是归人，是个过客……"。

九　万物有灵

海阔凭鱼跃，天高任鸟飞。当鸟儿停止歌唱的那一天，人类不可能独善其身，所以我们必须和大自然相依为命。

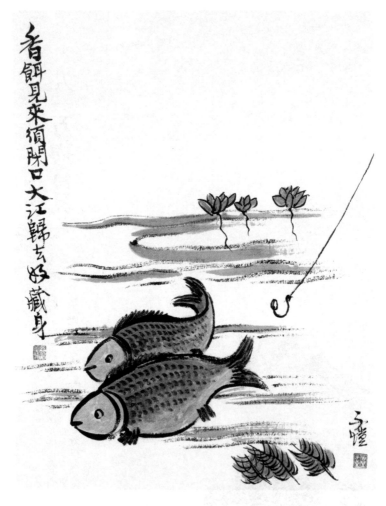

香饵见来须闭口　大江归去好藏身

白居易 《放鱼诗》

香饵见来须闭口，大江归去好藏身。
盘涡峻激多倾覆，莫学长鲸拟害人。

注 释

香饵：鱼饵。

盘涡峻激多倾覆：漩涡湍急，到处翻船。盘涡，指水旋流形成的深涡。峻激，湍急。倾覆，翻船。

简 评

白居易年轻时喜欢吃鱼，诗中经常提到吃鱼的经历，而且总结出了一套经验，那就是一定要搭配米饭。他在《饱食闲坐》中说："红粒陆浑稻，白鳞伊水鲂。庖童呼我食，饭热鱼鲜香。"他晚年皈依佛门，不但放弃了樱桃樊素口和杨柳小蛮腰，还捐献大量家产修桥补路，并写了很多礼佛放生诗，《放鱼诗》就是其中之一。"盘涡峻激多倾覆，莫学长鲸拟害人"，不受害也不害人，年轻时敢于挑战权贵和军阀的白居易终于决定与世无争、与人为善。

中唐以后，诗人们的生存环境每况愈下，在安史之乱中崛起的宦官集团和藩镇势力越来越飞扬跋扈，和诗人比较接近的中兴重臣裴度等人遭遇藩镇派来的刺客，本身也是诗人的宰相王涯、舒元舆等人更是在甘露之变中被宦官集团赶尽杀绝。中唐七位著名诗人韦应物、刘长卿、韩愈、柳宗元、白居易、刘禹锡和元稹早年都目空一切，元稹甚至和宦官大打出手，中年以后不约而同选择妥协，元稹转而和宦官勾结。

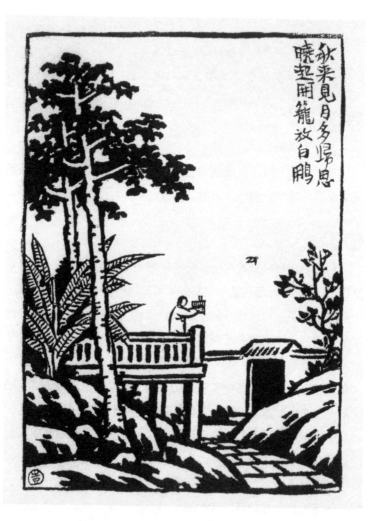

秋来见月多归思　晓起开笼放白鹇

雍陶 《和孙明府怀旧山》

五柳先生本在山，偶然为客落人间。

秋来见月多归思，自起开笼放白鹇。

注 释

明府：唐人对县令的尊称。

五柳先生：陶渊明自号五柳先生。

白鹇：外形很像山鸡的鸟，主要栖息在我国南方。

简 评

中唐诗人雍陶是成都人，唐文宗大和八年中进士后，"一时名辈，咸伟其作"。雍陶酷爱旅游探险，经常挑战生命极限。古代进出蜀地的道路非常难走，走三峡和走蜀道都让人心惊胆战，很多当地人包括以侠客自居的李白在内，离开巴山蜀水后都不敢回家，雍陶却经常唱着《竹枝词》穿越三峡。

雍陶做过蜀地的简州、雅州刺史，和贾岛、姚合、王建等人交往。这首诗把孙县令比作做过彭泽令的陶渊明，恃才傲物的雍陶表达的却是自己的心愿，他眷恋故乡厌倦官场，希望可以像离开樊笼的鸟儿一样自由飞翔。

嘹亮一声山月高

俞紫芝 《宿蒋山栖霞寺》

夜深童子唤不起，猛虎一声山月高

独坐清谈久亦劳，碧松燃火暖衾袍。
夜深童子唤不起，猛虎一声山月高。

注释

蒋山：钟山，又名紫金山，在今南京市东北。

栖霞寺：位于今南京市栖霞山中峰，三面环山，北临长江，始建于南齐永明年间。

衾袍：被子和外衣。

简评

王安石晚年归隐江宁（今江苏南京），俞紫芝兄弟和他交往频繁。俞紫芝写过"有时俗事不称意，无限好山都上心"，王安石把它题写在随身携带的扇子上，世人因此对俞紫芝刮目相看。笃信佛法的俞紫芝兄弟终生未婚。

过去南方生态环境很好，钟山和庐山都有猛虎出没。狂暴的"森林之王"和酣睡的人类儿童形成有趣的对照。南朝诗人王籍说"蝉噪林愈静，鸟鸣山更幽"，这一声虎啸也有同样的效果。

现代人每天行色匆匆，生活在繁忙喧闹之中，夜深人静的时候早已筋疲力尽，很难有心情享受这份安定从容。我们往往看见落花才知道春天来过，看见情书才知道爱情来过，看见同学少年已生华发才知道今生已过。

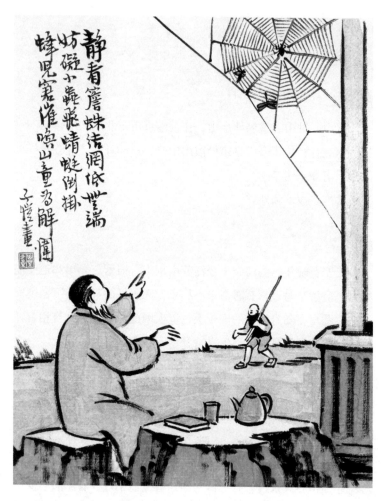

静看檐蛛结网低　无端妨碍小虫飞　蜻蜓倒挂蜂儿窘　催唤山童为解围

范成大 《秋日田园杂兴》

静看檐蛛结网低，无端妨碍小虫飞。
蜻蜓倒挂蜂儿窘，催唤山童为解围。

简评

范成大的《四时田园杂兴》继承了中晚唐新乐府运动"悯农"的主题，同情劳动人民的艰难困苦。不过范成大最擅长的还是描述水村山郭的风俗淳朴和平原绣野的生机勃勃。

这首诗属于《四时田园杂兴》中的《秋日田园杂兴》。每天酒醉饭饱之后，歌舞升平之前，范成大习惯带领书童在庄园附近散步，看见"土膏欲动雨频催，万草千花一饷开"和"日长篱落无人过，惟有蜻蜓蛱蝶飞"，庆幸自己没有留恋名位，及时归来。

范成大是中国古代文人的成功典范：做官的时候雷厉风行，德高望重青史留名；归隐以后决不回头，歌舞升平寿终正寝。不但没有耽误著书立说，还提携照顾了陆游、姜夔等著名诗人。

九 万物有灵

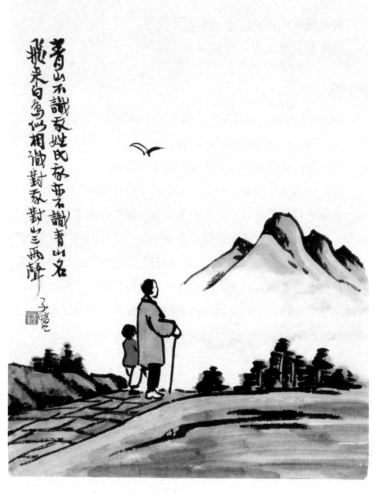

青山不识我姓氏　我亦不识青山名　飞来白鸟似相识　对我对山三两声

叶茵 《山行》

飞来白鸟似相识，对我对山三两声

青山不识我姓字，我亦不识青山名。
飞来白鸟似相识，对我对山三两声。

简评

叶茵生活在南宋时期，他的故乡是现在游人如织的苏州古镇
同里。自古以来苏杭都是中国的富庶之地，叶茵从小也不愁衣食。
他曾出去做过小官，看见升迁无望立刻辞职回乡，和好友徐玑、
林洪等人诗酒往还。

"飞来白鸟似相识，对我对山三两声"，飞来的白鸟好像是
我故友，对我叫几声表示问候，同时它也和青山打招呼，好像在
叮嘱青山要和我好好相处。

人生最好有一段山居岁月，而不是走马观花到此一游。有些
山水田园诗词是大自然给山里人的特殊礼物，城里人很难体会它
们的意境，至少不会有深切感受，比如陶渊明的"采菊东篱下，
悠然见南山"，刘方平的"今夜偏知春气暖，虫声新透绿窗纱"，
以及来鹄的"晓夕采桑多苦辛，好花时节不闲身"。

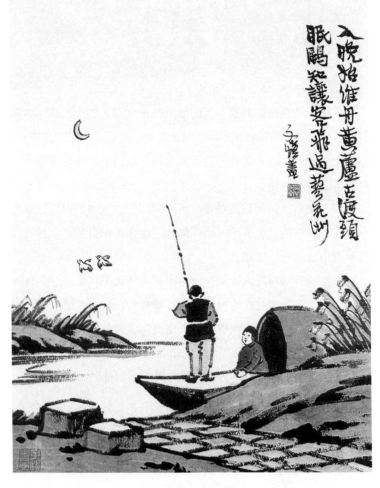

入晚始维舟　黄芦古渡头　眠鸥知让客　飞过蓼花洲

真山民 《吉水夜泊》

入夜始维舟，黄芦古渡头。

眠鸥知让客，飞过蓼花洲。

注释

吉水：今江西吉水县。因赣江与恩江合流，穿行洲渚，看起来很像一个"吉"字，故名。

维舟：系舟，泊舟。

简评

在中国历代王朝的遗民中，南宋遗民最悲观绝望，因为这是游牧民族第一次征服中国全境，蒙古铁骑看起来完全不可战胜。南宋遗民中蒋捷、周密、王沂孙、张炎、刘辰翁都是著名词人，他们都抒写过亡国之痛，但是不再幻想"王师北定中原日，家祭无忘告乃翁"。

传说真山民是南宋名臣真德秀的后人，元朝灭宋后漂泊江湖。王国维说"一切景语皆情语"，国破家亡的诗人们总是流露出"天地一沙鸥"的孤独无助之情。

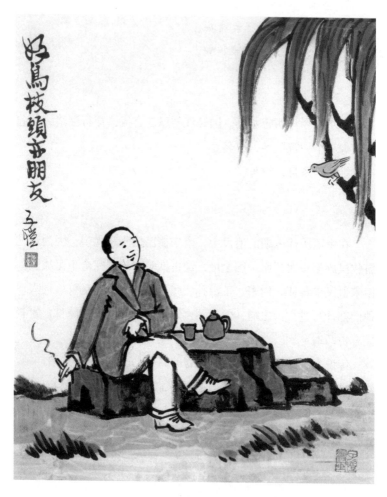

好鸟枝头亦朋友

翁森 《四时读书乐》

好鸟枝头亦朋友，落花水面皆文章

山光照槛水绕廊，舞雩归咏春风香。
好鸟枝头亦朋友，落花水面皆文章。
蹉跎莫遣韶光老，人生惟有读书好。
读书之乐乐何如，绿满窗前草不除。

注释

槛：栏杆。

舞雩：古代祭天求雨时进行的歌舞表演。"雩"指求雨的祭仪。另一种说法认为"舞雩"特指鲁国求雨的舞雩台，在今曲阜城南沂河边，孔子师徒最喜欢"浴乎沂，风乎舞雩，咏而归"。

韶光：美好的青年时光。

简评

翁森也是南宋遗民，宋亡后回到故乡仙居（今属浙江），创立著名私学安洲书院。《四时读书乐》表现春夏秋冬四季的读书乐趣，曾被编入中华民国初中国文课本。

"好鸟枝头亦朋友，落花水面皆文章"，翁森教导学生与山水花鸟相亲近，在大自然中求其友声，而且天地山川就是最好的散文，风花雪月就是最美的诗篇。

丰子恺先生的弟子潘文彦在《丰子恺的诗化人生》一文中是这样说丰子恺的："他从童年以《千家诗》启蒙，到晚年在咏诗作画中走完人生的历程。"确实，诗词对丰先生来说是一生的挚爱，几乎可以说，他的一生，就是在读诗、背诗、吟诗中度过的。无论逆境还是顺境，总有诗词伴随着他。丰子恺最早开始发表诗作，还是在他二十岁于浙江省立第一师范学校求学时期，他在《校友会志》上发表了八首诗词，从这些诗作便可看出，丰先生对于作诗填词，都已相当得心应手：

满宫花

荻花洲，斜阳道。一片凄凉秋早。异乡风物故乡心，镇日频相萦绕。

桐叶落，杨枝袅。做弄闲愁闲恼。秋来春去怅浮生，如此年华易老。

正是由于丰子恺自幼熟读大量古诗词，他在诗作创作中，更多的是在他的绘画作品中，都融入了古诗词的元素，从本书所收

录的大量与古诗词有关的绘画中，便可清晰看出他对于各个朝代的各种古诗词的熟稔程度。而在读丰子恺的绘画时，更可以看出画面与诗词是紧密糅合的，这正应了许多文学大家在《子恺漫画》出版时在序跋中的评语——俞平伯直截了当："您的画本就是您的诗。"丁衍镛恰如其分地把诗歌比作丰先生的生命："子恺君的漫画，充满了'诗'和'歌'的趣味。'诗歌'是子恺君的生命，就是子恺君漫画的生命。"朱自清则说："我们都爱你的漫画有诗意；一幅幅的漫画，就如一首首的小诗——带核儿的小诗。"

诗词陪伴了丰子恺的一生。全国性的抗日战争爆发，丰子恺在"宁做流浪汉，不做亡国奴"这一信念的引领下，带着一家老小踏上了极其艰难的逃难之路。在这八年多时间里，丰子恺发表了《避寇萍乡代女儿作》《仁者无敌歌》《中华古国万万岁！》《望江南六首》等抗战诗词。在和平年代，丰子恺游历祖国大好河山，写下了《游黄山欣逢双喜》《江西道中作》（望江南·南昌）《癸卯春游杂咏》等诗篇。在"文革"经历磨难的岁月，在最最百无聊赖的 1968 年，丰先生却是一副"白云无事常来往"的恬淡心情，与远在石家庄的小儿子丰新枚不断通信，玩起来古诗词接龙的游戏：

寥落古行宫	宫花寂寞红	红豆生南国
国破山河在	在山泉水清	清泉石上流
流光不待人	人闲桂花落	落月满屋梁
梁上有双燕	燕燕尔勿悲	悲风过洞庭
庭中有奇树	树下即门前	前年过代北

北风吹白云　云深不知处　处处湘云合
合欢尚知时　时时误拂弦　弦上黄莺语
语罢暮天钟　钟声云外飘　飘飘何所似
似听万壑松　松月夜窗虚　虚名复何益
益见钓台高　高台多悲风　风雨送归舟
舟载人别离　离人心上秋　秋风吹不尽
尽日栏杆头　头上何所有　有弟皆分散
散步咏凉天　天意怜幽草　草色洞庭南
南北别离情　情人怨遥夜　夜久语声绝
绝域阳关道　道路阻且长　长鬟知有恨
恨别鸟惊心　心远地自偏　偏惊物候新
新人不如故　故国梦重归　归来报明主
主称会面难　难得有情郎　郎骑竹马来
来者日以亲　亲朋无一字　字字苦参商
商略黄昏雨　雨后却斜阳　阳春二三月
月是故乡明　明月出天山　山中方七日
日日人空老　老至居人下　下窥指高鸟
鸟道高原去　去也不教知　知是落谁家
家住水东西　西北是长安　安禅制毒龙
　　　　　　龙宫锁寂寥

这些古诗词接龙，真不知要背诵多少古诗词，要花费多少日日月月才能完成。而在那个年代，古诗词是丰先生的精神慰藉。即使在被关牛棚的时候，在五七干校被迫参加劳动的时候，晚上

与室友们谈论最多的仍是古诗词。

　　丰子恺晚年在《敝帚自珍序言》中这样描述自己对于诗词的喜爱："予少壮时，喜为讽刺漫画，写目睹之现状，揭人间之丑相。然亦作古诗新画，以今日之形相，写古诗之情景。今老矣！回思少作，深悔讽刺之徒增口业，而窃喜古诗之美妙天真，可以陶情适性，排遣世虑也。然旧作都已散失。因追忆画题，从新绘制，得七十余帧。虽甚草率，而笔力反胜于昔。因名之曰'敝帚自珍'，交爱我者藏之。今生画缘尽于此矣。辛亥新秋子恺识。"正是这些"美妙天真，陶情适性，排遣世虑"的古诗词，成为丰先生一生最后岁月的倚靠。画完了《敝帚自珍》，"今生画缘尽于此矣"，但丰先生的"诗缘"却并未结束，在 1975 年 8 月 29 日丰先生因病重住院，那一晚他背诵的是陆游的诗《示儿》："死去元知万事空，但悲不见九州同。王师北定中原日，家祭毋忘告乃翁。"十七天后的 9 月 15 日，丰子恺先生在上海华山医院观察室离开人世，那时候，上海还在"四人帮"的控制之下，丰子恺也没有得到正式平反。

<div align="right">

杨子耘

2023 年 2 月 9 日

</div>

图书在版编目（CIP）数据

丰子恺漫画唐诗宋词 / 丰子恺绘；李晓润评注 . -- 长沙：湖南文艺出版社，2023.5
ISBN 978-7-5726-1153-7

Ⅰ.①丰… Ⅱ.①丰…②李… Ⅲ.①漫画—作品集—中国—现代 Ⅳ.① J228.2

中国国家版本馆 CIP 数据核字 (2023) 第 072847 号

上架建议：畅销·诗词

FENG ZIKAI MANHUA TANGSHI SONGCI
丰子恺漫画唐诗宋词

绘　　者：丰子恺
评　　注：李晓润
出 版 人：陈新文
责任编辑：刘雪琳
监　　制：秦 青
策划编辑：陈 皮
文案编辑：郭徽　王心悦
封面设计：林 林
版式设计：李 洁
出　　版：湖南文艺出版社
　　　　　（长沙市雨花区东二环一段 508 号 邮编：410014）
网　　址：www.hnwy.net
印　　刷：北京中科印刷有限公司
经　　销：新华书店
开　　本：875mm×1230mm 1/32
字　　数：176 千字
印　　张：9.75
版　　次：2023 年 5 月第 1 版
印　　次：2023 年 5 月第 1 次印刷
书　　号：ISBN 978-7-5726-1153-7
定　　价：59.80 元

若有质量问题，请致电质量监督电话：010-59096394
团购电话：010-59320018